KB040242

모든 순간을 빛내는

손글씨 레슨

모든 순간을 빛내는
손글씨 레슨

초판 인쇄일 2022년 6월 30일
초판 발행일 2022년 7월 8일
2쇄 발행일 2024년 5월 22일

지은이 글씨를 수놓다 박소연
　　　　　　　　　　　최원진
발행인 박정모
등록번호 제9-295호
발행처 도서출판 혜지원
주소 (10881) 경기도 파주시 회동길 445-4(문발동 638) 302호
전화 031) 955-9221~5 팩스 031) 955-9220
홈페이지 www.hyejiwon.co.kr

기획진행 김태호
표지 디자인 김보리
본문 디자인 조수안
영업마케팅 김준범, 서지영
ISBN 979-11-6764-017-8
정가 14,500원

Copyright © 2022 by 글씨를 수놓다 박소연 최원진 All rights reserved.

No Part of this book may be reproduced or transmitted in any form, by any means
without the prior written permission on the publisher.

이 책은 저작권법에 의해 보호를 받는 저작물이므로 어떠한 형태의 무단 전재나 복제도 금합니다.
본문 중에 인용한 제품명은 각 개발사의 등록상표이며, 특허법과 저작권법 등에 의해 보호를 받고 있습니다.

모든 순간을 빛내는

손글씨 레슨

글씨를 수놓다
박 소 연
최 원 진
지음

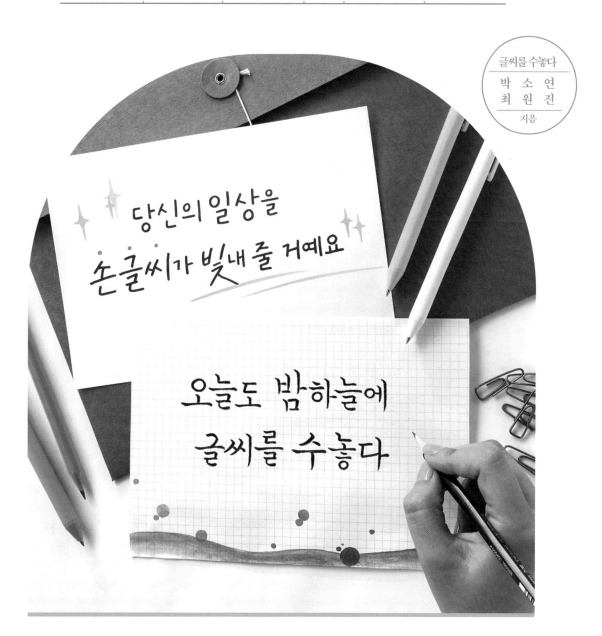

당신의 일상을
손글씨가 빛내 줄 거예요

오늘도 밤하늘에
글씨를 수놓다

혜지원

너를 왜 사랑하냐고 묻는다면
나는 네 손을 잡고 그 자리에 누워 말할거야

너를 사랑하는 일은
거친 바닥을 등지고
하늘을 바라보게 하는
일이라고.

그리고

내가 바라보고 있는
달 없는 하늘에
해를 띄우고
해가 잠든 하늘에
별을 새기는게
네 사랑이라고

다시는 없을 순간들이

이렇게 허무하게 지나가기도 한다.

@ilji.___

Prologue

남녀노소 누구나 할 수 있고
언제 어디서든 펜과 노트만 있으면 즐길 수 있는 취미

안녕하세요. '글씨를 수놓다' 박소연, 최원진입니다. 우선 전통 서예에 뿌리를 둔 '일지체'에 관심을 가져 주셔서 감사하다는 말씀을 드리고 싶습니다.

스마트폰과 컴퓨터 사용이 늘면서 펜을 잡을 일은 많이 줄어들었지만, 역설적으로 아날로그의 상징인 손글씨에 대한 열풍은 날로 더해지고 있습니다. 이런 열풍이 아니더라도, 누구나 한 번쯤은 글씨를 잘 쓰고 싶다고 생각해 봤을 것입니다. 그런 분들에게 지루하지 않고 재미있는 글씨 생활을 선물하고자 저희는 '글씨를 수놓다'라는 이름으로 활동하고 있습니다.

"이렇게 쓰려면 얼마나 시간이 걸릴까요?"
"서예 전공자라서 잘 쓰는 건가요? 저도 잘 쓸 수 있을까요?"

저희의 글씨를 보고 많이 하시는 말들입니다. 결론부터 말씀드리자면, 서예 전공자가 아니라도 누구나 몇 주에서 몇 개월이면 글씨를 잘 쓸 수 있습니다. 악필에서 탈출하는 것은 헬스를 하는 것과 같다고 생각하면 이해하기 쉽습니다. 멋있고 예쁜 몸을 만들기 위해서는 한 가지, 꾸준함만 있으면 됩니다. 꾸준히만 운동한다면 누구든지 원하는 몸을 만들 수 있죠. 그저 정해진 시간에 헬스장에 가서 묵묵히 몸을 단련하듯이 글씨도 꾸준히만 연습한다면 누구나 잘 쓸 수 있습니다. 이 과정에서 저희는 여러분이 글씨를 올바른 방법으로 바르게 쓸 수 있도록 안내해 주는 헬스 트레이너와 같은 역할을 할 거예요.

서예 전공자 소연이는 전공 지식과 강의 경험을 바탕으로 탄탄한 이론적 토대를 세웠고, 원진이는 비전문가로서 연습을 통해 글씨를 잘 쓰게 된 노하우를 이 책에 담았습니다. 이렇듯 『모든 순간을 빛내는 손글씨 레슨』은 이론적으로도 충실하고 연습에 재미도 느낄 수 있도록 많은 고민을 거듭하며 만들었기 때문에 이 책을 접하는 누구라도 글씨를 잘 쓸 수 있도록 도와줄 거랍니다. 또한 '일지체' 외에도 '반듯체'와 '필기체'를 쓰는 법을 수록하여, 상황마다 골라서 쓸 수 있는 세 가지의 글씨체를 한 권으로 습득할 수 있습니다.

글씨 연습을 하다 보면 글씨가 점점 바르게 잡혀 가는 것뿐 아니라 여러분에게 긍정적인 변화들이 일어날 거예요.

✦ **첫 번째로, 온전한 나만의 시간을 즐길 수 있습니다.** 글씨 연습은 사소한 디테일 하나하나가 중요하기 때문에 다른 곳에 눈을 돌릴 겨를이 없습니다. 자연스럽게 글씨에 집중하고 정신 없이 울려대는 핸드폰과 멀어지게 됩니다. 바쁘게 돌아가는 현대 사회에서 오로지 나에게 집중하게 되는 이 소중한 시간을 즐겨 보세요.

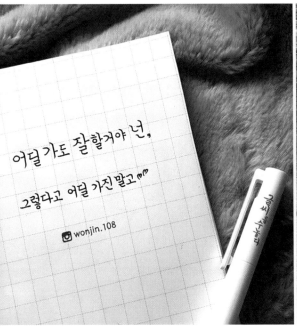

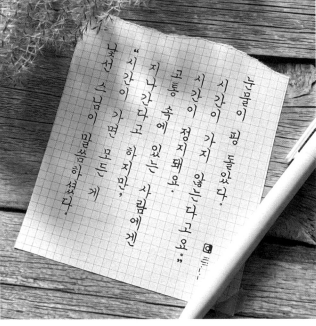

✦ **두 번째로, 달라진 나의 글씨를 보면서 성취감을 느낄 수 있습니다.** 글씨는 직접 눈으로 확인할 수 있는 결과물입니다. 내 필체의 변화를 보면서 뿌듯함을 느낄 수도 있고, 남들에게 변화된 내 글씨를 자랑스럽게 보여 줄 수도 있습니다. "글씨 참 잘 쓴다"라는 칭찬을 들을 때면 스스로가 대견스럽고 자존감이 상승하는 경험을 하게 될 거예요.

✦ **세 번째로, 일상생활의 모든 순간에서 여러분을 빛낼 수 있습니다.** 한 번쯤 글씨 때문에 민망했던 적이 있지 않나요? 방문객 리스트에 내 이름을 적을 때, 중요한 문서에 나의 인적 사항을 적을 때, 애틋한 나의 마음을 담아 사랑하는 사람에게 편지를 쓸 때 등등. 이런 때면 괜스레 손에 힘을 꽉 쥐어 가며 글씨를 잘 쓰고자 노력해 보지만, 마음 먹은 대로 써지지 않아 답답하셨을 것입니다. 적절한 순간에 적절한 글씨는 사람을 달라 보이게 합니다. 글씨 연습을 통해 여러분의 숨은 매력을 뽐내 보세요.

마지막으로 여러분에게 한 가지 바람이 있다면, 손글씨 쓰는 것을 즐거운 취미로 생각해 주셨으면 합니다. 손글씨는 남녀노소 누구나 할 수 있고 언제 어디서든 펜과 노트만 있으면 즐길 수 있는 취미입니다. 저희도 따사로운 햇살을 맞으며 카페에서 글씨를 쓰기도 하고 파도 소리를 들으며 바닷가에서 글씨를 쓰기도 합니다. 아름다운 자연 풍경과 함께 내가 쓴 손글씨를 카메라에 담아 내면 글씨는 한 폭의 작품이 됩니다.

글씨 생활을 지루한 연습이 아닌 즐거운 취미로 여겨 주시기를 희망합니다. 그리고 『모든 순간을 빛내는 손글씨 레슨』이 여러분의 글씨 생활에 힘을 보태 주는 든든한 동반자가 되기를 기원합니다.

글씨를 수놓다 박소연
최원진

 # 『모든 순간을 빛내는 손글씨 레슨』의 특별한 구성!

1. 글씨 교정의 시작, 모음 연습

모든 글자는 기본 모음인 ㅣ와 ㅡ를 잘 쓰는 것에서 시작합니다. ㅣ와 ㅡ를 시작으로 모음 전체를 익힐 수 있습니다.

2. 위치에 따른 알맞은 자음 연습

자음은 들어가는 위치에 따라 형태가 조금씩 바뀐다는 사실! 총 40개의 자음형을 모음과 조합하여 쓰면서 익힐 수 있습니다.

3. 일상의 모든 순간을 위한 단어와 문장 쓰기

자연, 힐링, 명언, 김소월 등 총 8가지 주제로 나누어 단조롭지 않고 재미있게 단어와 문장을 쓸 수 있습니다. 일상생활에서 많이 쓰는 말부터 나와 상대방에게 힐링을 주는 말, 영문과 숫자까지 다양하게 써보세요.

4. 반듯체와 필기체 배우기

일지체를 익힌 뒤에는 상황에 따라 다양한 글씨를 쓸 수 있도록 반듯체와 필기체를 배웁니다. 반듯체로는 윤동주의 시를, 필기체로는 〈어린 왕자〉의 주옥같은 문구들을 써 봅니다.

5. 손글씨 레슨을 더욱 알차게, 특별한 내용들

모빛손 퀴즈, 쌍자음과 겹받침 쓰기, 작품처럼 수놓기, 부록 빈출자까지 손글씨를 더욱 알차고 즐겁게 익힐 수 있는 내용을 수록했습니다. 손글씨로 나를 빛내 보세요!

Contents

빗나라 나의 오늘

우리 함께
글씨를 수놓아 볼까요?

한 땀 한 땀 정성스럽게 놓는 자수를 보며

글씨를 쓰는 것도 이와 같다고 생각했습니다.

글씨를 쓰는 것은 우리가 전하고자 하는 마음을 담은

작은 획들을 모아 단어와 문장을 만들어 내는 것입니다.

나에게 소중한 누군가에게 또박또박 마음을 담아 글씨를 써 보는 건 어떨까요?

우리 함께 글씨를 수놓아 봐요.

1

『모든 순간을 빛내는 손글씨 레슨』의
세 가지 포인트!

Ⅰ. 저자의 개성이 담긴 자필 글씨

이 책의 글씨는 저희가 한 자 한 자 정성을 담아 직접 썼습니다. 딱딱한 폰트를 따라 쓰기보다는 저희만의 개성이 담겨 있는 글씨체를 따라 써 보세요. 이 책과 함께라면 여러분도 충분히 익히실 수 있습니다. 자신감을 가지고 천천히 글씨를 수놓아 보세요.

책에 수록하기 위해 썼던 연습지

Ⅱ. 상황에 따라 다르게 쓸 세 가지 서체 수록

여러분은 몇 가지 글씨체를 가지고 계신가요? 한 자 한 자 정성스럽게 써야 할 상황, 장문의 글을 보기 좋게 써야 할 상황, 빠르게 써야 할 상황, 각 상황에 따라 필요한 글씨체는 달라질 수밖에 없다고 생각합니다. 그래서 상황에 따라 달리 쓸 수 있는 세 가지 서체를 준비했습니다.

첫 번째로 궁서체를 모티브로 한 '일지체'를 통해 정석적인 글씨를 배우게 될 거예요. 두 번째로는 편하고 예쁘게 쓸 수 있는 '반듯체'를, 세 번째로는 빠르게 쓰기 좋은 '필기체'를 배울 거예요. 우선 수록된 글씨들을 보기 앞서서 궁서체에 대해 잠깐 알아보고 가실까요?

<div align="center">

나 지금 진지하다 - 궁서체

나 지금 진지하다 - 일지체

</div>

사뭇 진지해 보이는 글씨체, 본 적 있으시죠? '궁서체'라는 서체는 여러분도 익숙하실 거예요. 앞으로 책에서 중점적으로 배우게 될 '일지체'는 조선시대에 궁녀들이 쓰던 한글 서체인 '궁서체'를 모티브로 만들었습니다.

궁서체와 같이 일지체도 부드러운 곡선과 단정한 모양이 특징입니다. 또한 책에 수록된 일지체를 유심히 보면 획의 두꺼운 부분과 얇은 부분이 있을 텐데요. 궁서체는 원래 붓으로 쓰던 글씨이기 때문에 획의 두께가 상황에 따라 달라집니다. 일지체 역시 이런 멋을 살리기 위해 펜의 필압(펜을 쓰는 강약 조절)을 달리해 씁니다. 이런 부분이 일지체만의 매력이자 정수라고 생각합니다.

일지체를 연습하면 글씨에 대한 전반적인 이해를 하는 데 도움이 될 거예요. 획 표현, 자형 등 글씨 자체에 관련된 것뿐만 아니라 글씨 쓰는 자세, 태도, 집중하는 법 등 글씨 쓰는 행위에 관련된 종합적인 이해에도 도움이 될 거랍니다.

❶ 악필 교정의 시작 일지체

일지체

　우리가 중점적으로 배우게 될 서체입니다. 악필 교정의 시작이 되는 글씨체로, 바른 글씨의 정석을 익힐 수 있습니다. 일지체는 마음을 담아 글씨를 써서 전하거나 격식이 필요한 상황, 혹은 집안 중대사 등의 상황에서 주로 사용할 수 있습니다. 물론 평소에 사용해도 좋은 서체입니다. 또한 일지체를 쓰다 보면 마음이 차분해지고 진정되기 때문에 글씨 쓰는 것 자체로서도 훌륭한 취미가 되기도 합니다.

❷ 보기 좋고 쓰기 편한 반듯체

반듯체

　'손글씨'라고 하면 제일 많이 떠올리는 아기자기한 글씨체입니다. 이 글씨체는 획들에 꾸밈이 없고 획순이 적어 편하게 쓸 수 있습니다. 가독성이 좋아 노트 필기 등의 용도로 제격입니다.

❸ 빠르게 쓰기 좋은 필기체

필기체

　빠르게 필기나 메모를 해야 할 때에는 또박또박 쓰기가 힘듭니다. 필기체는 손목의 자연스러운 회전 반경에 맞추어 획들이 경사져 있어 손목에 부담이 적습니다. 또한 글씨와 글씨를 이어 쓸 수 있어 빨리 쓰기에 좋은 글씨체입니다.

Ⅲ. QR코드를 통한 동영상 학습

'백문이 불여일견'이라는 말이 있죠? 글씨를 직접 쓰는 영상을 보면 보다 쉽게 글씨를 익히실 수 있을 거예요. 각 장 중에서 여러분이 꼭 배워야 할 글자, 대표 단어와 문장에 QR코드를 삽입했습니다. QR코드에 연결된 영상을 보며 더욱 쉽게 글씨를 익혀 보세요.

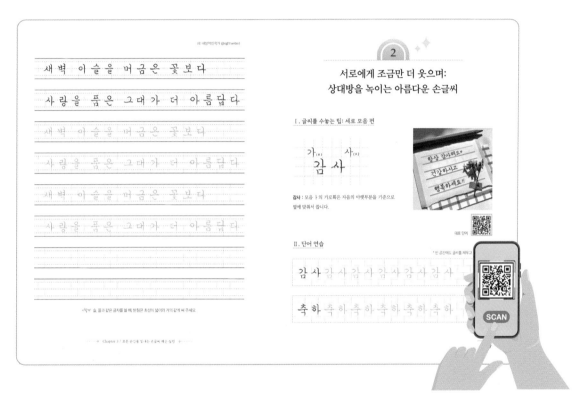

핸드폰으로 QR코드를 찍어서 연결된
동영상을 확인해 보세요!

태생이 악필인 사람은 없습니다!

Ⅰ. 실제 수강생들의 글씨 변화 사례

저희가 정말 많이 받는 질문 중에 하나가, "제가 원래 심각한 악필이라서요…. 저도 작가님처럼 글씨를 쓸 수 있을까요?"입니다. 평소에 습관적으로 써 오던 글씨체를 바꾸는 것은 정말 어색할 거예요. 평소 쓰지 않던 글씨체를 연습하다 보면 심지어 원래 글씨보다도 더 이상하게 보일 수 있습니다. 이는 누구나 겪는 과정이니 걱정하지 않으셔도 됩니다.

일지체를 연습했던 분들 중 세 가지 사례를 보여 드리겠습니다. 여러분처럼 평범한 글씨를 쓰던 분들이 연습 후 어떻게 글씨가 변화되었는지 눈으로 확인해 보세요.

❶ 20대 초반 남성의 글씨 교정

[연습 전]

필기할 일이 많은 수험생이기에 글씨 연습에 관심이 많았습니다. 글씨의 크기가 일정하지 않고 자음과 모음의 간격이 좁아서 가독성이 떨어집니다.

사례 1 크기가 일정하지 않고 가독성이 떨어지는 글씨

[연습 후]

연습 후, 글씨의 균형이 잡히고 자음과 모음 간격에 여유가 생겼습니다. 글씨에 힘이 있어 보이며 글씨를 쓴 사람의 성품이 강직해 보이고 자신감 넘쳐 보이기까지 합니다.

사례 1 자모음 사이에 여유가 생겨 균형 잡힌 글씨

18

❷ 20대 후반 여성의 글씨 교정

[연습 전]

이 분은 퇴근 후 취미로 글씨 연습을 하시던 분이었습니다. 기존에 글씨를 쓰던 방식을 보면 기준선을 제대로 활용하지 못하는 모습을 보입니다. 이로 인해 세로로 써진 글씨가 옥곧게 내려오지 않고 좌우로 요동치는 듯합니다.

사례 2 기준선을 활용하지 못한 글씨

[연습 후]

상당히 완성도 높은 글씨로 탈바꿈했습니다. 기준선 활용법을 배운 후 세로로 곧은 글씨를 쓸 수 있게 되었습니다. 또한 눈여겨보실 점은 획의 두께 변화인데요. 필압을 조절하여 획의 강약을 만들어 냈습니다. 이런 디테일이 전체적으로 완성도 높고 입체적으로 보이는 글씨를 만들어 냈습니다.

글씨를 쓰는 것은 그 자체로 취미가 되기도 합니다. 글씨를 쓸 때는 오로지 글씨에만 집중해야 하기 때문에 잡념이 사라지고 스트레스가 해소된답니다. 예쁜 글씨를 썼을 때는 미술 작품을 완성했을 때와 같은 심리적인 만족감도 줍니다.

사례 2 기준선을 활용하여 완성도를 높인 글씨

❸ 30대 초반 남성의 글씨 교정

[연습 전]

　업무상 글씨를 쓸 일이 많은 직장인입니다. 평소에 업무적인 내용을 필기하곤 하는데, 필기한 내용이 눈에 잘 들어오지 않아 글씨 교정을 원했습니다. 원래의 글씨는 선에 힘이 없고 흘려 쓰는 글씨체였기에 정돈되어 보이지 못했습니다.

사례 3　힘이 없고 흘려 쓴 글씨

[연습 후]

　서예 작품에서 볼 법한 분위기 있는 작품이 완성되었습니다. 이전엔 흘려 썼던 반면, 또박또박 천천히 쓰는 연습을 통해 글씨를 곧고 깔끔하게 쓸 수 있게 되었습니다.

　예쁜 글씨는 누구나 얻을 수 있습니다. 그러니 너무 어렵게 생각하지 않으셨으면 합니다. 글씨를 쓰는 **규칙을 배우고 연습을 하며** 잘못된 부분들을 **고쳐 나간다면** 누구나 이렇게 쓰실 수 있습니다. 아무리 악필이어도 저희가 제시하는 방향대로 따라오신다면 거짓말처럼 달라진 글씨를 쓸 수 있을 거예요.

지친 마음 기대도 돼 분명 우리 행복할 거야.

걱정마 내일 하루도 잘 견뎌낼 우리잖아

따뜻한 이불 속에 잘 들어왔었잖아

괜찮아 오늘 하루도 잘 견뎌낸 우리잖아

터질 것만 같은 고요한 밤이지만

누군가 툭 치면 금방이라도 눈물이

맘 편히 내 얘기를 할 수도 없어요.

아무도 내 맘을 몰라주는 것 같아

@penletter_yeol

사례 3　곧고 깔끔하게 쓴 글씨

Ⅱ. 글씨 연습 전/후 셀프 체크

책을 연습하기 전에 자신의 글씨를 미리 확인해 보세요. 주어진 글귀를 천천히 써 보고 글씨의 어떤 부분에 문제가 있는지 스스로 체크해 보세요. 보통 글씨를 진단할 때는 아래의 세 가지를 기준으로 진단합니다. '글씨를 수놓나 악필 대회' 수상작을 예로 들어 보겠습니다.

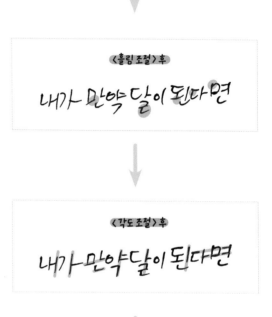

글씨를 수놓다 악필 대회 수상작의 첫 문장 발췌

❶ 글씨를 너무 흘려 쓰지 않았는가

천천히 시간을 들여 정성을 담아 쓰기만 해도 글씨체는 훨씬 나아질 수 있습니다. 너무 흘려 쓰지는 않았는지 체크해 봅시다.

❷ 획의 각도가 일정한가

가로획과 세로획(예를 들면 ― 와 ㅣ 등)이 동일한 각도로 일정하게 써졌는지 확인해 봅니다.

❸ 글씨의 높낮이가 일정한가

글씨의 높낮이가 일정하게 써졌는지 확인해 봅니다.

첫 문장과 마지막 문장을 비교해서 보시면 글씨가 얼마나 달라졌는지 체감하실 수 있을 거예요. 이렇게 흘림, 각도, 높이만 신경 써서 써도 반듯한 글씨를 쓰실 수 있습니다!

우선 평소의 글씨로 아래 문장을 써 봅니다. 그리고 글씨 교정을 마친 후 다시 한번 써 보세요. 연습 후 자신의 글씨가 얼마나 변했는지 한눈에 확인할 수 있을 거예요.

 다음 글귀를 써 보세요.

아까부터 노을은 오고 있었다.
내가 만약 달이 된다면
지금 그 사람의 창가에도
아마 몇 줄기는 내려지겠지.

– 김소월 〈첫사랑〉 중

평소 나의 글씨　　　년　　　월　　　일

지금 자신의 글씨가 마음에 드시나요? 글씨의 크기와 높낮이, 가로획과 세로획의 각도가 일정한가요? 또박또박 쓰지 않고 획을 날려서 쓰지는 않았나요? 셀프 체크 방법을 활용하여 확인해 봅시다.

글씨를 잘 쓰는 방법은 간단합니다. 예쁜 글씨는 '천천히 또박또박 쓰는 것'에서 시작합니다. 그다음 각도와 크기 같은 디테일을 정돈해 나가면 됩니다. 시작부터 무리하지 마시고 오랜 시간 꾸준히 연습해 보세요. 글씨는 시간이 지남에 따라 자연스럽게 변해 있을 거예요. 이 책을 마치고 난 뒤 여러분의 글씨가 정말 궁금하네요! 여러분의 달라진 글씨를 이곳에 멋지게 수놓아 보세요!

이 책을 마치고 난 뒤 글씨 년 월 일

글씨 생활 노하우 대방출!

Ⅰ. 펜을 편히 잡는 방법

　　펜을 잡는 방법은 사람마다 각양각색입니다. 글씨를 쓸 때, 펜대가 잘 고정되어 있고 펜촉이 자유자재로 움직인다면 어떤 방식이든 잘 잡고 계신 겁니다. 그래도 여러분께는 가장 일반적이고 손에 무리가 덜한 방법을 소개해 드리려고 합니다.

삼각 그립 방식(Tripod Grip)

❶ 중지 앞쪽과 검지 뒤쪽에 펜을 올려놓습니다. 펜촉을 기준으로 중지와 너무 가깝거나 너무 멀지 않게, 여러분이 평소에 편하게 쓰던 위치에 올려놓으면 됩니다.

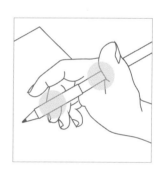

❷ 그 상태로 엄지와 검지로 펜을 가볍게 쥡니다. 엄지와 중지의 손가락을 그림과 같이 삼각형 모양으로 만들어 줍니다.

❸ 펜대의 뒷부분을 엄지와 검지 사이 편한 곳에 위치시킵니다. 펜대의 뒷부분이 검지와 가까워질수록 펜이 수직으로 서게 되어 작고 정교한 글씨를 쓰기에 적합한 상태가 됩니다. 반대로 엄지와 가까워지면 펜이 다소 눕게 되어 필압을 살려 쓰기 좋은 상태가 됩니다.

Ⅱ. 올바른 자세란 어떤 자세?

　　바른 자세는 여러분이 장시간 동안 글씨를 쓸 수 있도록 만들어 줍니다. 바르지 못한 자세로 장시간 글씨를 쓰다 보면 신체에 피로도가 높아지고 바른 글씨를 쓰는 데 지장이 올 수 있습니다. 그러니 되도록이면 자세에 신경을 쓰며 글씨를 쓰도록 의식해 보세요.

비른 지세 3단세

❶ 의자 끝까지 엉덩이가 깊숙이 들어가도록 앉습니다.

❷ 허리를 곧게 세우고 어깨를 폅니다.

❸ 턱을 몸쪽으로 잡아당겨 시선을 아래로 향하게 합니다.

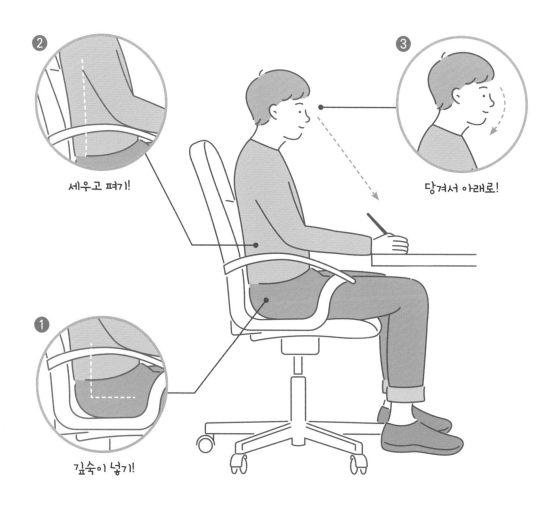

세우고 펴기!

당겨서 아래로!

깊숙이 넣기!

 통증으로 알아보는 내 자세 피드백

Q. 어깨가 아파요.

Ⓐ 책상이 지나치게 높거나 낮은 것 같네요. 혹은 책상과 몸 사이의 간격이 가까워서 그럴 수도 있으니 책상의 위치를 조절해 보세요.

Q. 몸이 돌아가서 허리가 아파요.

Ⓐ 글씨를 쓰기 편하도록 공책을 비스듬히 돌려 보세요. 책상과 공책이 수평이 될 필요는 없습니다. 내 팔의 각도에 맞게 두고 쓰시면 돼요.

Q. 손목이 아파요.

Ⓐ 오랜 시간 글씨를 쓰다 보면 손목이 몸쪽으로 말리는 경우가 있어요. 이럴 때는 손목 스트레칭을 가볍게 하고 다시 펜을 바로잡아 보세요.

Q. 목이 아파요.

Ⓐ 너무 고개를 숙이고 쓰는 경우 목이 아플 수 있어요. 고개를 숙이고 쓰면 글씨의 전체적인 균형을 알아차리기 힘들 뿐만 아니라 거북목이 될 수 있어요. 그러니 허리를 곧게 펴고 턱을 당겨 시선만 살짝 아래로 주고 글씨를 써 보세요.

Q. 손가락이 아파요.

Ⓐ 필요 이상으로 너무 꽉 쥐고 쓰고 있네요. 주먹을 엄청 꽉 쥐어 보세요. 잠깐 쥐었는데 손도 아프고 부들부들 떨리죠? 펜을 너무 꽉 쥐고 쓰면 손가락 마디도 아플 뿐 아니라 손이 떨립니다. 펜을 가볍게 쥐고 힘을 빼고 쓰는 연습을 꾸준히 해 보세요.

Ⅲ. 완벽한 글씨를 위한 세 가지 핵심 노하우

❶ 잘 관찰하기

잘 써진 글씨의 획이 이루는 간격과 각도, 굵기 변화를 유심히 살펴보세요. 그리고 내 글씨의 부족한 부분을 들여다보세요. 내 글씨의 부족한 부분을 발견하실 수 있을 거예요. 예쁜 글씨의 디테일을 파악하고 내 글씨의 부족한 부분을 발견하는 것이 글씨 연습의 시작입니다. 이 차이를 알아차리는 순간 여러분의 글씨는 빠르게 변화할 거예요.

❷ 잘 쓰기

책의 글씨와 '똑같이' 그리고 '천천히' 써 보세요. 처음에는 최대한 똑같이 쓰려고 노력하며 천천히 써 보세요. 책의 글씨를 보고 그린다고 생각하면 이해하기 쉬울 거예요. 우선 책의 글씨를 완벽하게 따라 쓸 수 있는 수준까지 연습한 후, 자신만의 개성을 담아 글씨를 써 보세요. 그러면 기초가 탄탄하면서도 개성까지 담겨 있는 글씨체가 될 거예요.

❸ 잘 고치기

글씨를 쓴 다음에는 책의 글씨와 비교해 봅니다. 어떤 점이 책의 글씨와 다른지 내가 알아볼 수 있는 방법으로 메모해 두는 방법도 좋습니다. 그리고 다음번에 연습할 때는, 그 부분을 특히 집중해서 똑같이 쓰도록 해 봅니다. 이 과정을 반복하다 보면 여러분의 글씨에도 틀이 잡힙니다.

저희의 경우에는 처음 글씨를 연습한 후, 오른쪽과 같이 메모를 했습니다. 그럼 각각의 글씨를 쓸 때 어떤 부분이 문제가 있는지, 습관적으로 잘 못 쓰는 글자는 어떤 것인지 등을 알 수 있습니다. 이런 식으로 메모를 하며 연습하면 실력이 급속도로 향상될 수 있습니다.

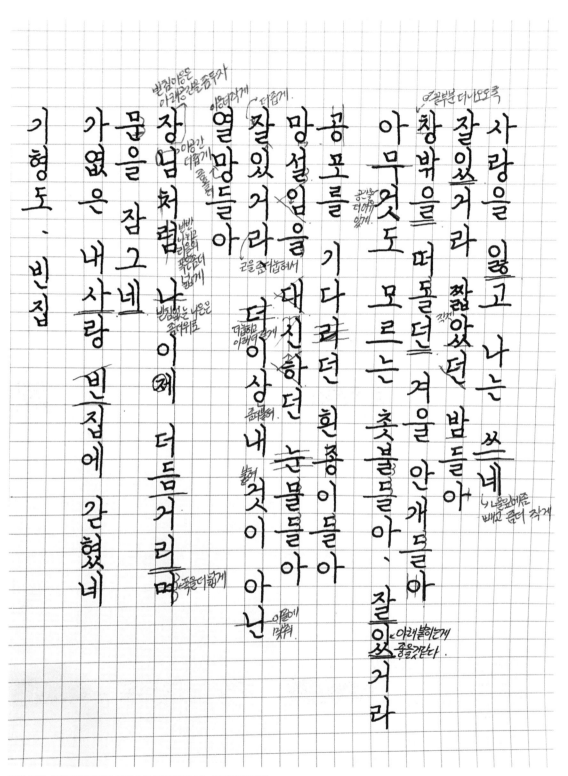

사랑을 잃고 나는 쓰네

잘 있거라 짧았던 밤들아
창밖을 떠돌던 겨울 안개들아
아무것도 모르는 촛불들아, 잘 있거라
공포를 기다리던 흰 종이들아
망설임을 대신하던 눈물들아
잘 있거라 더 이상 내 것이 아닌 열망들아

장님처럼 나 이제 더듬거리며 문을 잠그네
가엾은 내 사랑 빈집에 갇혔네

기형도 · 빈집

글씨 오답노트를 만들어 연습하던 초기, 저자(글씨 쓰는 원진이)의 글씨

IV. 글씨 연습용 필기구 추천

❶ 최고의 글씨 연습용 필기구 연필

연필

 글씨 연습용 필기구로 가장 먼저 추천드릴 것은 바로 연필입니다. 글씨를 연습할 때에는 적당한 마찰력이 중요합니다.

 글씨를 쓰는데 필기구가 너무 미끌거린다면 조금만 힘을 잘못 줘도 의도치 않았던 방향으로 획이 벗어날 수 있습니다. 연필은 글씨를 쓸 때 적당한 마찰력이 생기기 때문에 의도한 방향으로 획을 정교하게 쓸 수 있습니다.

❷ 빠른 필기에 좋은 유성펜

모나미153　　　　　　　　　　　　　　　　제트스트림 0.5mm

 국민 볼펜이라 할 수 있는 모나미펜, 제트스트림펜과 같은 유성펜은 잉크를 사용한 펜입니다. 부드러운 필기감 덕분에 일상에서 빠르게 필기할 때 사용하기 좋습니다. 장점은 유성 잉크이다 보니 물에 잘 번지지 않고 빠르게 마르기 때문에 편하게 사용할 수 있다는 것입니다. 단점으로는 속칭 '볼펜 똥'이 생기는 것과 드문드문 끊김 현상이 발생한다는 점이 있습니다. 글씨 연습용보다는 일상에서 빠른 필기를 할 때 사용하시기를 추천드립니다.

❸ 색 표현에 좋은 수성펜

플러스펜　　　　　　　　　　　　　　　　스테들러 파인라이너

 플러스펜, 파인라이너 등의 수성펜은 수성 잉크를 사용한 펜입니다. 수성 잉크는 필기구들 중에서 종이에

흡수가 가장 빠릅니다. 이 부분은 수성펜의 최대 장점이자 단점이 될 수 있습니다. 흡수가 빠르기 때문에 글씨의 발색이 좋습니다. 또한 글씨를 빠르게 써도 선명한 획 표현이 가능합니다. 반면 물에 닿으면 잘 번진다는 단점이 있고 천천히 쓸 경우 의도치 않게 글씨가 종이에 번질 수 있습니다. 글씨 연습에 어느 정도 숙달이 되면 쓰기를 추천드리는 펜입니다.

❹ 장점만 모아 놓은 중성펜

유니볼 시그노 0.5mm 동아 U-KNOCK 0.5mm

글씨를 수놓다 펜 0.5mm

유성 잉크와 수성 잉크의 장점을 모아 놓은 젤 잉크를 사용한 중성펜입니다. 수성펜처럼 선명한 발색이 가능하며 유성펜처럼 비교적 빠른 건조 속도가 장점입니다. 빠르게 써도 끊김이 없으며 천천히 써도 번지지 않습니다. 이런 장점 덕분에 요즘 저희도 가장 자주 사용하는 펜입니다. 시중에서는 유니볼 시그노, 동아 U-KNOCK 등의 펜이 이에 해당하며 저희가 직접 제작한 글씨를 수놓다 펜도 중성펜에 속합니다. 글씨 연습용으로도 손색이 없어 연필 다음으로 추천하는 펜입니다.

	필기감	번지지 않음 정도	발색	건조 속도	끊김 없음 정도
연필	★★★★★	★★★★★	★★	★★★★★	★★★★★
유성펜	★★	★★★★★	★★★	★★★★	★
수성펜	★★★★	★	★★★★★	★	★★★★★
중성펜	★★★★	★★★★	★★★★	★★★	★★★★

글씨를 수놓다 QnA

Q. 단어를 연습하다가 언제 문장 연습으로 넘어가면 될까요?

Ⓐ 단어를 쓰면서 자형을 어느 정도 익혔다면, 문장으로 넘어가는 것을 추천드립니다. 그렇다고 단어를 정말 완벽하게 쓰려고 집착할 필요는 없습니다. 기본적인 자형에 익숙해졌다면 가벼운 마음으로 문장 쓰기로 넘어가셔도 좋습니다.

문장을 쓰면서 전체적인 균형에 대한 감을 잡은 후, 문장 속 단어의 디테일을 세세하게 피드백 해도 늦지 않습니다. 처음부터 완벽하게 쓰려고 한다면 한 줄 이상 써 나가기 힘들고 스트레스 만 쌓일 것입니다.

단어 자형 익히기 → 문장 쓰기 연습 → 문장 속 단어 피드백 → 전체 문장 피드백

이 네 가지 단계로 연습하는 것을 추천합니다.

Q. 하루를 날 잡고 연습하는 것이 좋을까요, 조금씩 자주 연습하는 것이 좋을까요?

Ⓐ 오래 자주 쓰는 것을 추천하지만 취미로 글씨를 쓴다면 자주 짧게 쓰는 것을 추천드립니다. '하루 최대 몇 시간'과 같은 목표보다는 '하루 최소 몇 분'의 목표를 잡는 것이 글씨 연습에 더욱 도움이 됩니다. 글씨는 몸으로 쓰는 것이기 때문에 습관화하는 것이 중요합니다. 부담 갖지 않 고 짧게, 대신 자주 글씨를 연습해 보세요.

Q. 글씨를 쓰는데 손이 너무 아파요. 왜 그럴까요?

Ⓐ 글씨 연습을 할 때, 손이 아픈 건 손에 힘을 너무 많이 주기 때문입니다. 평소에 사용하지 않 던 손의 근육들을 사용하기 때문에 힘이 들어가게 되고 아플 수 있습니다. 당장 손에 힘을 빼 는 것은 어렵습니다. 익숙해지기 위해서는 많은 연습과 시간이 필요합니다. 그러니 컨디션을 해치지 않는 선에서 편하게 연습하시고 손이 아프면 연습을 멈추세요. 점차 자연스럽게 손에 힘이 빠지고 아픈 것도 덜해질 것입니다. 거듭 말씀드리지만 글씨 연습은 조금씩 자주 하셔야 좋습니다.

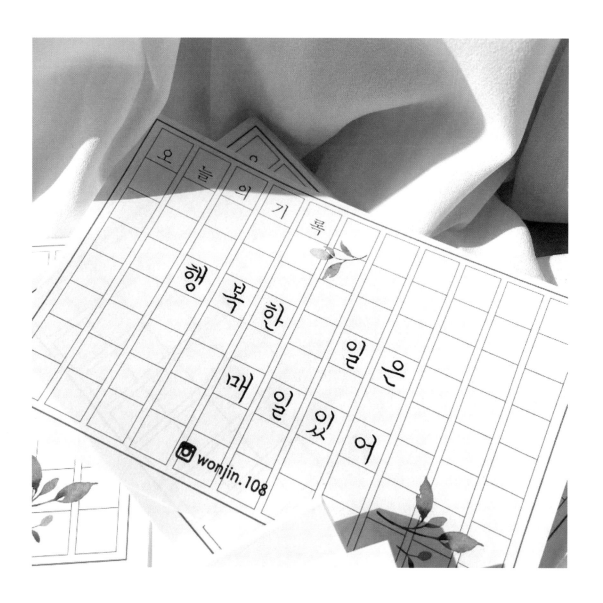

오늘의 기록

행복한 일은 매일 있어

wonjin.108

당신과 참 잘 어울리는

예쁜 오늘

모든 순간을 빛내는
손글씨 레슨 기초

이번 레슨에서는 선 연습을 집중적으로 배울 예정입니다.

레슨이 다 끝날 때쯤, '一'와 'ㅣ'만 제대로 쓸 줄 알아도 성공하신 거라 생각합니다.

글씨의 모양, 즉 자형에 대해서도 배우지만

그 부분은 쓰다 보면 자연스럽게 익히게 될 것이니 너무 어려워하지는 마셨으면 합니다.

'아, 글씨가 이런 모양으로 쓰이는구나' 정도로만 가볍게 알아 두셔도 좋습니다.

‘방안노트’에 글씨를 수놓기

Ⅰ. 방안노트를 사용하는 방법

여러분은 두발자전거를 처음 탔을 때를 기억하시나요? 처음부터 두발자전거로 연습하긴 조금 힘들잖아요. 그래서 보조 바퀴 2개를 양옆에 달고 자전거를 타셨던 것 기억하실 거예요. 앞으로 연습하게 될 방안노트 양식은 여러분이 글씨 연습을 하는 데 있어서 보조 바퀴가 될 것입니다.

방안노트는 가로선과 세로선이 격자 형태로 구성되어 있기 때문에 가로획과 세로획을 쓰는 데 가이드 역할을 해 줍니다. 또한 방안노트를 쓰면 자음과 모음의 시작점을 파악하거나 적정 위치를 생각해 내기에 좋습니다. 방안노트의 가로선과 세로선은 여러분이 글씨를 쓰는 데 필요한 기준선이 되어 줄 것입니다. 방안노트에 글씨를 쓰는 것이 익숙해진다면 방안노트라는 보조 바퀴를 떼고 줄노트에 연습을 해 보도록 해요.

방안노트에 쓸 때의 규칙들은 다음과 같습니다. 이 점에 유의하여 글씨 연습을 하길 바랍니다.

① 세로로 된 두 칸 안에 한 글자를 씁니다.
② 세로선에 맞춰 세로획을 곧게 내려 긋습니다. 세로획을 더욱 반듯하게 해 줄 것입니다.
③ 세로선과 마찬가지로 가로선에 맞춰 가로획을 긋습니다.

Ⅱ. 방안노트에 간단히 연습해 보기

❶ 세로 모음 써 보기

본격적으로 방안노트에 연습을 해 보겠습니다. 일단 세로 모음을 방안지 세로선 위에 써 봅니다. 세로 두 칸 안에 한 글자가 들어가야 합니다. 세로선 위에 곧게 씁니다. 기울어지지 않게 쓰는 것을 주의해 주세요!

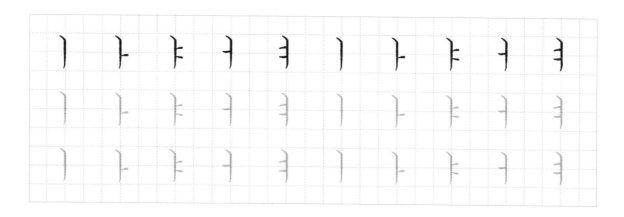

❷ 가로 모음 써 보기

가로 모음을 방안지 가로선 위에 써 봅니다. 가로선 위에 곧게 써 보세요. 방안 노트에 적응을 하기 위해 연습 삼아 써 보는 것이니 너무 잘 쓰려 노력하지 않아도 됩니다. 편하게 써 보세요!

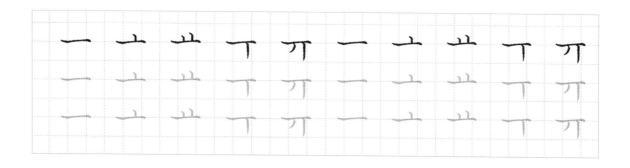

부드럽게 그리고 강하게, 필압 연습

손글씨를 쓰는 분을 보면 분명 평범한 펜으로 쓰는데 붓으로 쓴 넝쿨 같은 글씨를 쓰는 분이 계시죠? 펜으로 붓의 느낌을 내는 방법 중 하나는 바로 글씨를 쓰는 압력, 필압입니다. 필압을 잘 활용하면 생동감 넘치는 글씨를 쓸 수 있답니다. 글씨 연습을 하기 전에 손을 푼다는 느낌으로 수시로 필압을 조절하는 법을 연습하면 글씨 쓰는 데에 큰 도움이 될 거예요.

Ⅰ. 필압 익혀 보기

❶ 1단계, 가장 약한 압력

힘을 주지 않고 종이에 펜이 스칠 정도의 필압으로 선을 그어 보세요.

❷ 2단계, 중간 정도 압력

종이가 많이 눌리지 않을 정도의 필압으로 선을 그어 보세요.

❸ 3단계, 가장 강한 압력

뒷장에도 자국이 날 정도로 센 필압으로 선을 그어 보세요.

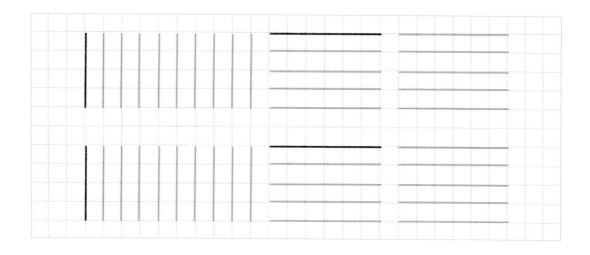

❹ 4단계, 필압 변화 주기

점점 강하게 점점 약하게, 한 획 안에서 필압을 달리하여 선을 그어 보세요. 그다음에는 이 필압을 이용해서 글자의 기본이 되는 획들을 먼저 연습해 볼게요.

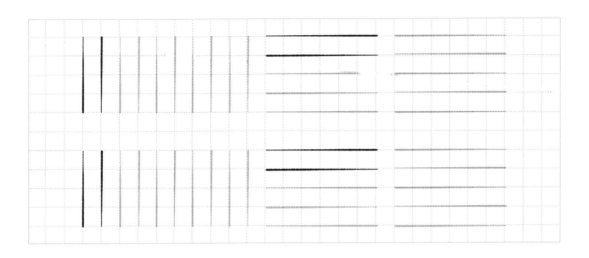

방안지에 연습해 보세요!

글씨 교정의 시작 ㅡ, ㅣ

이제 본격적으로 글씨 연습을 시작하겠습니다. 시작에 앞서, 여러분은 혹시 한글 자모음 대부분이 ㅡ와 ㅣ의 조합으로 이루어져 있다는 점을 알고 계셨나요? 한글의 자음과 모음은 ㅇ과 ㅅ을 제외하고 대부분 ㅡ와 ㅣ를 조합하여 쓸 수 있습니다. 예를 들어 볼까요?

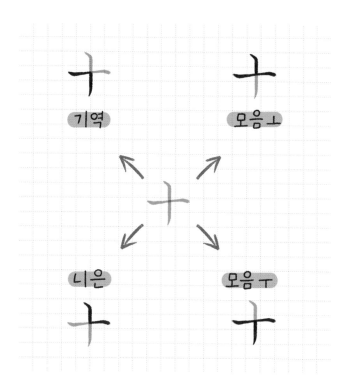

위의 그림을 보면, ㅡ와 ㅣ를 수직으로 교차한 모습을 보실 수 있을 것입니다. ㅡ와 ㅣ를 교차한 모습을 보면 ㄱ, ㄴ, ㅗ, ㅜ를 발견할 수 있습니다.

이렇게 만들어진 ㄴ 위에 ㅡ 획을 더하면 ㄷ이 되겠죠? 이런 방식으로 ㅡ와 ㅣ를 더해 나가며 대부분의 자음과 모음을 쓸 수 있습니다. 이렇게 길게 말씀드리는 이유는 그만큼 ㅡ와 ㅣ를 잘 쓰는 것이 한글을 쓸 때 중요하기 때문입니다. 중요한 만큼 연습도 열심히 해야겠죠? 이제 본격적으로 모음 ㅡ와 ㅣ를 연습해 보겠습니다.

Ⅰ. 모음 'ㅣ' 연습하기

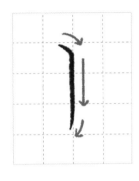

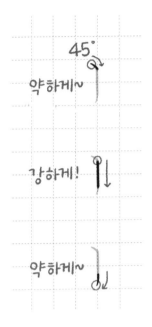

STEP 1

45도로 기울어진 획을 짧게 써 주세요.

STEP 2

세로획을 곧게 내려 주세요.

STEP 3

왼쪽으로 기울여 획을 마무리해 주세요.

★ 시작 부분과 마지막 부분은 필압을 약하게 하여 얇게 표현해 주세요.

★ 아래의 자주 하는 실수들에 주의해 주세요.

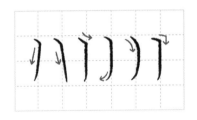

모음 'ㅣ'와 'ㅡ'

방안지에 연습해 보세요!

* 빈 공간에도 글씨를 채우고 넘어가세요!

Ⅱ. 모음 'ㅡ' 연습하기

STEP 1

가볍게 펜을 대어 15도로 내려가는 획을 짧게
그어 주세요.

STEP 2

미세하게 우상향하는 가로선을 그어 주세요.

STEP 3

우하향하는 점을 찍는다는 느낌으로 획을
마무리해 주세요.

★ 시작 부분은 필압을 약하게, 마지막 부분은 필압을 강하게 하여 그어 주세요.
★ 아래의 자주 하는 실수들에 주의해 주세요.

방안지에 연습해 보세요!

4

모음 쓰기

모음은 ㅏ부터 ㅣ까지 쓴 후, ㅐ와 같이 2개의 모음이 합쳐진 모음을 연습할 서예요. 앞에서 배웠던 ㅡ와 ㅣ 쓰는 법에 신경 써서 천천히 연습해 보세요.

❶ 모음 ㅣ를 먼저 쓴 후 점점 힘을 준다는 느낌으로 오른쪽으로 가로획을 그어 주세요.

❷ 가로획을 그을 때는 **자음의 아랫부분에** 높이를 맞춰 그어 주세요.

*빈 공간에도 글씨를 채우고 넘어가세요!

❶ 위쪽 가로획은 살짝 위로, 아래쪽 가로획은 살짝 아래로 그어 주세요.

❷ **자음의 윗부분에** 높이를 맞춰 위쪽 가로획을, **자음의 아랫부분에** 높이를 맞춰 아래쪽 가로획을 그어 주세요.

❶ 짧은 가로획의 도입부는 살짝 우하향하도록 눌러서 써 주세요.

❷ 우상향하는 직선으로 마무리해 주세요.

❸ 가로획의 높이는 ㅏ와 다르게 **자음의 중심에 맞춰서** 써 주세요.

① 위쪽 가로획은 살짝 위로, 아래쪽 가로획은 살짝 아래로 그어 주세요.

② 짧은 가로획을 그을 때는 **자음의 윗부분**에 높이를 맞춰 위쪽 가로획을, **자음의 아랫부분**에 높이를 맞춰 아래쪽 가로획을 그어 주세요.

③ 가로획을 직선이 아니라 둥글게 말아서 쓰면 더 보기 좋아요.

둥글게

여 여 여 여 여 여 여 여 여 여

여 여 여 여 여 여 여 여 여

여 여 여 여 여 여 여 여 여 여

① ㅣ의 시작 부분을 쓸 때처럼 세로획을 긋고 내려 써 주세요.

② 위치는 **자음의 중심에** 써 주세요.

오 오 오 오 오 오 오 오 오 오

오 오 오 오 오 오 오 오 오 오

오 오 오 오 오 오 오 오 오 오

❶ 첫 세로획은 **살짝 오른쪽으로** 내려서, 두 번째 세로획은 **수직으로** 내려 그어 주세요.

❷ 세로획 사이의 간격은 자음 'ㅁ'이나 'ㅇ'의 폭 정도로 써 주세요.

❶ 모음 ㅡ를 쓰고 그 아래에 짧은 ㅣ를 써 주세요.

❷ 세로획 시작 부분은 모음 ㅣ를 쓸 때처럼, 45도 기울어진 모양으로 시작하세요.

❸ 위치는 자음의 중심보다 살짝 오른쪽에 쓰면 균형 잡힌 글씨가 돼요.

세로획 쓰듯이

❶ ㅡ를 쓴 뒤, 첫 번째 세로획은 둥글게 좌하향하도록 삐쳐 써 주세요. 두 번째
 세로획은 ㅜ의 세로획을 쓰듯 써 주세요.
❷ 세로획 사이의 간격은 자음 'ㅁ'이나 'ㅇ'의 폭 정도로 써 주세요.

❶ 짧은 ㅣ를 쓰고 ㅓ를 써 주세요.
❷ 삼각형 모양이 되도록 길이를 맞춰서 써 주세요.

❶ 짧은 ㅣ를 쓰고 ㅕ를 써 주세요.

❷ 삼각형 모양이 되도록 길이를 맞춰서 써 주세요.

얘 얘 얘 얘 얘 얘 얘 얘 얘 얘

얘 얘 얘 얘 얘 얘 얘 얘 얘 얘

얘 얘 얘 얘 얘 얘 얘 얘 얘 얘

❶ 작은 ㅓ를 쓰고 ㅣ를 써 주세요.

❷ 삼각형 모양이 되도록 길이를 맞춰서 써 주세요.

어 어 어 어 어 어 어 어 어 어

어 어 어 어 어 어 어 어 어 어

어 어 어 어 어 어 어 어 어 어

❶ 작은 ㅕ를 쓰고 ㅣ를 써 주세요.

❷ 삼각형 모양이 되도록 길이를 맞춰서 써 주세요.

❶ ㅗ를 쓰고 ㅏ를 써 주세요.

❷ ㅗ의 세로획은 자음의 중간에 써 주세요.

❸ ㅗ와 ㅏ 사이 공간은 이어 주세요.

❹ ㅏ의 가로획은 ㅗ의 높이와 같게 써 주세요.

❶ ㅗ를 쓰고 ㅣ를 써 주세요.

❷ ㅗ의 세로획은 자음의 중간에 써 주세요.

❸ ㅗ와 ㅣ 사이 공간은 이어 주세요.

❶ ㅗ를 쓰고 ㅐ를 써 주세요.

❷ ㅗ의 세로획은 자음의 중간에 써 주세요.

❸ ㅗ와 ㅐ 사이 공간은 이어 주세요.

❹ 자음과 함께 썼을 때 삼각형 모양이 되도록 길이와 위치를 맞춰서 써 주세요.

❶ ㅜ를 쓰고 ㅓ를 써 주세요.

❷ ㅜ의 세로획은 왼쪽으로 삐치게 써 주세요.

❸ ㅜ의 세로획은 자음의 중간에 써 주세요.

❹ ㅜ와 ㅓ 사이 공간을 띄어서 써 주세요.

❺ 자음과 함께 썼을 때 삼각형 모양이 되도록 위치를 맞춰서 써 주세요.

워 워 워 워 워 워 워 워 워 워

워 워 워 워 워 워 워 워 워 워

워 워 워 워 워 워 워 워 워 워

❶ ㅜ를 쓰고 ㅔ를 써 주세요.

❷ ㅜ의 세로획은 왼쪽으로 삐치게 써 주세요.

❸ ㅜ의 세로획은 자음의 중간에 써 주세요.

❹ ㅜ와 ㅔ 사이 공간을 띄어서 써 주세요.

❺ 자음과 함께 썼을 때 삼각형 모양이 되도록 위치를 맞춰서 써 주세요.

웨 웨 웨 웨 웨 웨 웨 웨 웨 웨

웨 웨 웨 웨 웨 웨 웨 웨 웨 웨

웨 웨 웨 웨 웨 웨 웨 웨 웨 웨

① ㅜ를 쓰고 ㅣ를 써 주세요.

② ㅜ의 세로획은 왼쪽으로 삐치게 써 주세요.

③ ㅜ와 ㅣ 사이 공간을 이어 주세요.

④ 자음과 함께 썼을 때 삼각형 모양이 되도록 위치를 맞춰서 써 주세요.

① ㅡ를 쓰고 ㅣ를 써 주세요.

② ㅡ와 ㅣ 사이 공간을 이어 주세요.

③ 자음과 함께 썼을 때 삼각형 모양이 되도록 위치를 맞춰서 써 주세요.

자음 쓰기

 여러분은 넣 가지 모양의 단자음이 있다고 생각하시나요? ㄱ부터 ㅎ까지 14개라고 생각하시나요? 그렇지 않습니다. 궁서체, 그리고 궁서체를 모티브로 만든 빛시체의 단자음은 같이 쓰이는 모음에 따라 자음의 글자 형태가 총 40개의 형태로 변한답니다. 모음에 따라 써야 하는 자음의 모양이 다르다 보니 처음 글씨 연습을 하실 때 어려운 부분으로 다가올 수 있습니다. 하지만 너무 걱정하지 마세요. 책을 따라 연습하시다 보면 자연스럽게 변화하는 자형에 익숙해질 거예요. 혹시 갑자기 자형이 생각나지 않는다면 바로 아래에 작성된 글자형 변화 표를 참고하여 연습하시면 됩니다.

	ㅏㅑㅣ	ㅓㅕ	ㅗㅛ	ㅜㅠㅡ	받침
ㄱ류 (ㄱ, ㅋ)			ㄱ ㅋ	ㄱ ㅋ	ㄱ ㅋ
ㄴ류 (ㄴ, ㄷ, ㅌ, ㄹ)	ㄴ ㄷ ㅌ ㄹ	ㄴ ㄷ ㅌ ㄹ	ㄴ ㄷ ㅌ ㄹ	ㄴ ㄷ ㅌ ㄹ	
ㅅ류 (ㅅ, ㅈ, ㅊ)	ㅅ ㅈ ㅊ	ㅅ ㅈ ㅊ		ㅅ ㅈ ㅊ	
ㅁ류 (ㅁ, ㅂ)	ㅁ ㅂ			ㅁ ㅂ	
ㅍ	ㅍ	ㅍ		ㅍ	
변화 없음		ㅇ		ㅎ	

Ⅰ. ㄱ류: ㄱ과 ㅋ이 ㄱ류에 속합니다

[삼각 기역]

❶ 윗부분은 완만한 각도로 우하향하는 곡선을 그어 주세요.

❷ 아랫부분은 가로선 기준 45도로 내려오는 선을 그어 주세요.

함께 쓰는 경우 : ㅏ, ㅑ, ㅓ, ㅕ, ㅣ

'ㄱ' 세 종류

*빈 공간에도 글씨를 채우고 넘어가세요!

[직각 기역]

❶ 가로획과 세로획의 길이를 같게 써 주세요.

❷ 가로획이 우측으로 진행할 때는 살짝 위를 향해 그어 주면 보기 좋아요.

❸ 세로획은 정확히 수직으로 그어 내려 주세요.

함께 쓰는 경우 : ㅗ, ㅛ, 받침

[둥근 기역]

❶ 자음의 중심에 원이 있다는 느낌으로 둥글게 말아 주는 곡선을 그어 주세요.

❷ 자음의 정중앙에서 획을 마무리 지어 주세요.

함께 쓰는 경우 : ㅜ, ㅠ, ㅡ

[삼각 키읔]

❶ 삼각 ㄱ을 먼저 써 주세요.

❷ 중간에 가로획을 써 넣어 주세요.

함께 쓰는 경우 : ㅏ, ㅑ, ㅓ, ㅕ, ㅣ

[직각 키읔]

❶ 직각 ㄱ을 먼저 써 주세요.

❷ 중간에 가로획을 써 주세요.

함께 쓰는 경우 : ㅗ, ㅛ, 받침

[둥근 키읔]

❶ 둥근 ㄱ을 먼저 써 주세요.

❷ 중간에 가로획을 써 주세요.

함께 쓰는 경우 : ㅜ, ㅠ, ㅡ

II. ㄴ류: ㄴ과 ㄷ과 ㅌ과 ㄹ이 ㄴ류에 해당합니다

[큰 니은]

❶ 모음 ㅣ를 쓰듯 세로획을 짧게 내려 써 주세요.

❷ 모음과 연결되도록 가로획을 직각으로 그어 주세요. 이때, 끝부분이 살짝 위를 향하게 쓰면 보기 좋이요.

함께 쓰는 경우 : ㅏ, ㅑ, ㅣ

'ㄴ' 네 종류

[둥근 니은]

❶ 모음 ㅣ를 쓰듯 세로획을 내려 주세요.

❷ 연결 부위는 각이 지지 않도록 둥글게 써 주세요.

❸ 가로획은 끝이 올라갈 수 있도록 둥글게 말아 주세요.

함께 쓰는 경우 : ㅓ, ㅕ

[작은 니은]

❶ 모음 ㅣ를 쓰듯 세로획을 짧게 내려 주세요.

❷ 수직으로 꺾어 모음 ㅡ를 마무리 짓듯 가로획을 써 주세요.

함께 쓰는 경우 : ㅗ, ㅛ, ㅜ, ㅠ, ㅡ

[받침 니은]

❶ 모음 ㅣ를 쓰듯 세로획을 짧게 내려 주세요.

❷ 연결 부위는 각이 지지 않도록 둥글게 써 주세요.

❸ 가로획은 끝이 올라갈 수 있도록 둥글게 말아 주세요.

함께 쓰는 경우 : 받침에만 쓰는 글자

[큰 디귿]

❶ 가로획을 짧게 써 주세요.

❷ 아랫부분에 큰 ㄴ을 써 주세요. 위의 획 끝부분보다 살짝 오른편에서 시작하면
더 맵시 있어 보여요.

<u>함께 쓰는 경우</u> : ㅏ, ㅑ, ㅣ

[둥근 디귿]

❶ 가로획을 써 주세요.

❷ 아랫부분에 둥근 ㄴ을 써 주세요.

<u>함께 쓰는 경우</u> : ㅓ, ㅕ

[작은 디귿]

❶ 가로획을 써 주세요.

❷ 아랫부분에 작은 ㄴ을 써 주세요.

함께 쓰는 경우 : ㅗ, ㅛ, ㅜ, ㅠ, ㅡ

[받침 디귿]

❶ 가로획을 써 주세요.

❷ 아랫부분에 받침 ㄴ을 써 주세요.

함께 쓰는 경우 : 받침에만 쓰는 글자

[큰 티읕]

❶ 가로획을 써 주세요.

❷ 아랫부분에 큰 ㄷ을 써 주세요(가로획과 아래 ㄷ을 분리해서 써도 좋고 이어서 써도 좋아요).

함께 쓰는 경우 : ㅏ, ㅑ, ㅣ

[둥근 티읕]

❶ 가로획을 써 주세요.

❷ 아랫부분에 둥근 ㄷ을 써 주세요.

함께 쓰는 경우 : ㅓ, ㅕ

[작은 티읕]

❶ 가로획을 써 주세요.

❷ 아랫부분에 작은 ㄷ을 써 주세요.

함께 쓰는 경우 : ㅗ, ㅛ, ㅜ, ㅠ, ㅡ

[받침 티읕]

❶ 가로획을 써 주세요.

❷ 아랫부분에 받침 ㄷ을 써 주세요.

함께 쓰는 경우 : 받침에만 쓰는 글자

[큰 리을]

❶ 세로획이 짧은 ㄱ을 써 주세요.

❷ 아랫부분에 큰 ㄷ을 써 주세요. ㄱ의 아랫부분과 만나도록 이어 주세요.

　함께 쓰는 경우 : ㅏ, ㅑ, ㅣ

[둥근 리을]

❶ 세로획이 짧은 ㄱ을 써 주세요.

❷ 아랫부분에 둥근 ㄷ을 써 주세요.

　함께 쓰는 경우 : ㅓ, ㅕ

[작은 리을]

❶ 세로획이 짧은 ㄱ을 써 주세요.

❷ 아랫부분에 작은 ㄷ을 써 주세요.

함께 쓰는 경우 : ㅗ, ㅛ, ㅜ, ㅠ, ㅡ

[받침 리을]

❶ 세로획이 짧은 ㄱ을 써 주세요.

❷ 아랫부분에 받침 ㄷ을 써 주세요.

함께 쓰는 경우 : 받침에만 쓰는 글자

Ⅲ. ㅅ류: ㅅ과 ㅈ과 ㅊ이 ㅅ류에 해당합니다

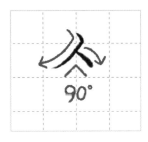

[직각 시옷]

❶ 왼쪽 아래로 향하는 사선을 그어 주세요.

❷ 사선은 좌우로 90도를 만들 수 있도록 내려오며, 가볍게 펜을 떼며 획을 미무리해요.

❸ 오른쪽 아래로 향하는 사선을 그어 주세요.

함께 쓰는 경우 : ㅏ, ㅑ, ㅣ

'ㅅ' 세 종류

[내린 시옷]

❶ 왼쪽 아래로 향하는 사선을 그어 주세요.

❷ 사선은 약 45도로 내려오며, 가볍게 펜을 떼며 획을 마무리해요.

❸ 모음 ㅣ를 쓰듯 세로획을 수직으로 짧게 내려 주세요.

함께 쓰는 경우 : ㅓ, ㅕ

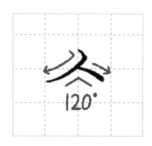

[넓은 시옷]

❶ 왼쪽 아래로 향하는 사선을 그어 주세요.

❷ 사선은 좌우로 120도를 만들 수 있도록 내려오며, 가볍게 펜을 떼며 획을 마무리해요.

❸ 오른쪽 아래로 향하는 사선을 그어 주세요.

함께 쓰는 경우 : ㅗ, ㅛ, ㅜ, ㅠ, ㅡ, 받침

[직각 지읒]

❶ 짧은 가로획을 그어 주세요.

❷ ①에서 그은 가로획의 중심부에 직각 ㅅ을 써 주세요.

함께 쓰는 경우 : ㅏ, ㅑ, ㅣ

[내린 지읒]

❶ 짧은 가로획을 그어 주세요.

❷ ①의 중심부에 내린 ㅅ을 써 주세요.

 함께 쓰는 경우 : ㅓ, ㅕ

[넓은 지읒]

❶ 짧은 가로획을 그어 주세요.

❷ ①의 중심부에 넓은 ㅅ을 써 주세요.

 함께 쓰는 경우 : ㅗ, ㅛ, ㅜ, ㅠ, ㅡ, 받침

[직각 치읓]

❶ 우하향하는 점을 찍어 주세요.

❷ 아랫부분에 직각 ㅈ을 써 주세요.

함께 쓰는 경우 : ㅏ, ㅑ, ㅣ

ㅊ ㅊ ㅊ ㅊ ㅊ ㅊ ㅊ ㅊ ㅊ ㅊ

차 차 차 차 차 차 차 차 차

차 차 차 차 차 차 차 차 차 차

[내린 치읓]

❶ 우하향하는 점을 찍어 주세요.

❷ 아랫부분에 내린 ㅈ을 써 주세요.

함께 쓰는 경우 : ㅓ, ㅕ

ㅊ ㅊ ㅊ ㅊ ㅊ ㅊ ㅊ ㅊ ㅊ ㅊ

쳐 쳐 쳐 쳐 쳐 쳐 쳐 쳐 쳐 쳐

쳐 쳐 쳐 쳐 쳐 쳐 쳐 쳐 쳐 쳐

[넓은 치읓]

❶ 우하향하는 점을 찍어 주세요.

❷ 아랫부분에 넓은 ㅈ을 써 주세요.

함께 쓰는 경우 : ㅗ, ㅛ, ㅜ, ㅠ, ㅡ, 받침

IV. ㅁ류: ㅁ과 ㅂ이 ㅁ류에 해당합니다

[좁은 미음]

❶ 모음 ㅣ를 쓰듯 세로획을 쓰되 오른쪽으로 내려오게 짧게 써 주세요.

❷ ㄱ을 쓰듯 쓰되 세로획을 일반적인 ㄱ보다 더 길게 써 주세요.

❸ 모음 ㅡ를 쓰듯 가로획을 짧게 그어 마무리해요.

함께 쓰는 경우 : ㅏ, ㅑ, ㅓ, ㅕ, ㅣ

'ㅁ' 두 종류

[넓은 미음]

❶ 모음 ㅣ를 쓰듯 세로획을 쓰되 오른쪽으로 내려오게 짧게 써 주세요.

❷ ㄱ을 쓰듯 쓰되 가로획을 더 길게 써 주세요.

❸ 모음 ㅡ를 쓰듯 가로획을 짧게 그어 마무리해요.

함께 쓰는 경우 : ㅗ, ㅛ, ㅜ, ㅠ, ㅡ, 받침

[좁은 비읍]

❶ 모음 ㅣ를 쓰듯 왼쪽 세로획을 쓰되 오른쪽으로 내려오게 써 주세요.

❷ 모음 ㅣ를 쓰듯 오른쪽 세로획을 수직으로 써 주세요.

❸ 모음 ㅡ를 쓰듯 위쪽 가로획을 짧게 위쪽으로 그어 주세요.

❹ 모음 ㅡ를 쓰듯 아래쪽 가로획을 짧게 그어 마무리해요.

함께 쓰는 경우 : ㅏ, ㅑ, ㅓ, ㅕ, ㅣ

[넓은 비읍]

❶ 모음 ㅣ를 쓰듯 왼쪽 세로획을 오른쪽으로 내려오게 써 주세요.

❷ 모음 ㅣ를 쓰듯 오른쪽 세로획을 수직으로 써 주세요.

❸ 모음 ㅡ를 쓰듯 위쪽 가로획을 짧게 위쪽으로 그어 주세요.

❹ 모음 ㅡ를 쓰듯 아래쪽 가로획을 짧게 그어 마무리해요(좁은 ㅂ보다 가로로 넓게 쓰는 편이에요).

함께 쓰는 경우 : ㅗ, ㅛ, ㅜ, ㅠ, ㅡ, 받침

V. ㅍ

[큰 피읖]

❶ 모음 ㅡ를 쓰듯 위쪽 가로획을 짧게 써 주세요.

❷ 모음 ㅣ를 쓰듯 왼쪽 세로획을 쓰되 오른쪽으로 내려오게 짧게 써 주세요.

❸ 모음 ㅣ를 쓰듯 오른쪽 세로획을 수직으로 써 주세요.

❹ 모음 ㅡ를 쓰듯 가로획을 쓰세요. 끝은 모음과 이어 주세요.

함께 쓰는 경우 : ㅏ, ㅑ

'ㅍ' 세 종류

[좁은 피읖]

❶ 모음 ㅡ를 쓰듯 위쪽 가로획을 짧게 써 주세요.

❷ 모음 ㅣ를 쓰듯 왼쪽 세로획을 쓰되 오른쪽으로 내려오게 짧게 써 주세요.

❸ 모음 ㅣ를 쓰듯 오른쪽 세로획을 수직으로 써 주세요.

❹ 모음 ㅡ를 쓰듯 가로획을 짧게 그어 마무리해요.

함께 쓰는 경우 : ㅓ, ㅕ

[넓은 피읖]

❶ 모음 ㅡ를 쓰듯 위쪽 가로획을 짧게 써 주세요.

❷ 모음 ㅣ를 쓰듯 왼쪽 세로획을 쓰되 오른쪽으로 내려오게 짧게 써 주세요. 이때
 ①의 길이보다 짧게 써 주세요.

❸ 모음 ㅣ를 쓰듯 오른쪽 세로획을 수직으로 써 주세요.

❹ 모음 ㅡ를 쓰듯 쓰듯 가로획을 짧게 그어 미무리해요.

함께 쓰는 경우 : ㅗ, ㅛ, ㅜ, ㅠ, ㅡ, 받침

VI. ㅇ과 ㅎ : ㅇ과 ㅎ은 모음에 따라 자형이 변화하지 않습니다

❶ 반시계 방향으로 동그랗게 써 주세요.

❶ 우하향하는 점을 찍어 주세요.

❷ 모음 ㅡ를 쓰듯 가로획을 짧게 써 주세요.

❸ ①과 ② 사이의 간격만큼 띄우고 ㅇ을 아래에 써 주세요.

✦✧ **특별편 1** 간단한 퀴즈로 복습해 보는 모빛손 레슨

문제 1 방안지에 해당 단어를 바른 위치에 써 보세요.

ⓐ 가 ⓑ 냐 ⓒ 덛 ⓓ 렬

문제 2 다음 중 올바른 ㅣ의 형태를 고르세요.

① ② ③ ④

* 문제를 확인한 후 올바른 형태의 ㅣ를 자유롭게 연습해 보세요.

문제 3 다음 중 올바른 ㅡ의 형태를 고르세요.

① ② ③ ④

* 문제를 확인한 후 올바른 형태의 ㅡ를 자유롭게 연습해 보세요.

문제 4 다음 중 올바른 가로획의 위치를 고르세요.

① 　② 　③ 　④

* 문제를 확인한 후 올바른 형태의 '아'를 자유롭게 연습해 보세요.

문제 5 다음 중 올바른 자형을 고르세요.

ⓐ 　　ⓑ

* 문제를 확인한 후 올바른 형태의 '와'를 자유롭게 연습해 보세요.

문제 6 다음 중 올바른 자형을 고르세요.

ⓐ 　　ⓑ

* 문제를 확인한 후 올바른 형태의 '워'를 자유롭게 연습해 보세요.

문제 7 각 모음에 같이 올 알맞은 ㄱ의 형태를 올바른 위치에 써 넣으세요.

보기

ⓐ 구　　　　　　ⓑ 가　　　　　　ⓒ 고　　　　　　ⓓ 각

ㅜ　　　　　　ㅏ　　　　　　ㅗ　　　　　　ㅏ

* 문제를 확인한 후 올바른 형태의 '구, 가, 고, 각'을 자유롭게 연습해 보세요.

문제 8 각 모음에 같이 올 알맞은 ㄴ의 형태를 올바른 위치에 써 넣으세요.

보기

ⓐ 노　　　　　　ⓑ 는　　　　　　ⓒ 나　　　　　　ⓓ 너

ㅗ　　　　　　ㅡ　　　　　　ㅏ　　　　　　ㅓ

* 문제를 확인한 후 올바른 형태의 '노, 는, 나, 너'를 자유롭게 연습해 보세요.

문제 9 각 모음에 같이 올 알맞은 ㅅ의 형태를 올바른 위치에 써 넣으세요.

보기

ⓐ 서

ⓑ 소

ⓒ 숫

ⓓ 사

* 문제를 확인한 후 올바른 형태의 '서, 소, 숫, 사'를 자유롭게 연습해 보세요.

문제 10 각 모음에 같이 올 알맞은 ㅍ의 형태를 올바른 위치에 써 넣으세요.

보기

ⓐ 퍼

ⓑ 포

ⓒ 파

* 문제를 확인한 후 올바른 형태의 '퍼, 포, 파'를 자유롭게 연습해 보세요.

 해설

문제 1 정답

ⓐ 가 ⓑ 냐 ⓒ 덛 ⓓ 렼

문제 2 정답 ③

해설
step1 45도로 기울어진 획을 짧게 써 주세요.
step2 세로획을 곧게 내려 주세요.
step3 왼쪽으로 기울여 획을 마무리해 주세요.

오답 해설

①

획의 마무리가 과하게 왼쪽으로 돌아갔습니다.

②

획의 시작 부분이 둥근 모양으로 세로획과 이어져야 하나
각이 진 상태로 세로획과 이어졌습니다.

④

획의 시작 부분이 45도를 이루어야 하나 과하게 꺾여 있습니다.

문제 3 정답 ①

해설
step1 가볍게 펜을 대어 15도로 내려 긋는 획을 짧게 그어 주세요.
step2 미세하게 우상향하는 가로선을 그어 주세요.
step3 우하향하는 점을 찍는다는 느낌으로 획을 마무리해 주세요.

오답 해설

②

획의 시작 부분이 둥근 모양으로 가로획과 이어져야 하나
각이 진 상태로 세로획과 이어졌습니다.

③

획의 시작 부분이 15도를 이루어야 하나 과하게 꺾여 있습니다.

④

우상향하는 각도가 과합니다.

문제 4 정답 ③

해설
가로획을 그을 때는 자음의 아랫부분에 높이를 맞춰 그어 주세요.

문제 5 정답 ⓐ

해설
ㅗ 와 ㅏ 사이 공간은 이어 주세요.

문제 6 정답 ⓑ

해설
ㅜ 와 ㅓ 사이 공간을 띄어서 써 주세요.

문제 7 정답
ⓐ ⓑ ⓒ ⓓ

문제 8 정답
ⓐ ⓑ ⓒ ⓓ

문제 9 정답
ⓐ ⓑ ⓒ ⓓ

문제 10 정답
ⓐ ⓑ ⓒ

✨ **특별편 2** 천천히, 단어 수놓기

　2장에서 기초 레슨을 받고 퀴즈까지 풀어 본 여러분은 이제 어떤 글씨라도 자신 있게 쓸 수 있으실 겁니다. 짧은 단어들을 연습해 보며 지금까지 배운 내용을 정리해 보는 시간을 가져 봅시다. 퀴즈에서 부족했던 부분들은 다시 생각해 보며 글씨를 수놓아 보세요.

<div align="right">* 빈 공간에도 글씨를 채우고 넘어가세요!</div>

거위 거위 거위 거위 거위 거위 거위
거위 거위 거위 거위 거위

결 결 결 결 결 결 결 결 결 결 결 결 결
결 결 결 결 결 결 결 결 결 결 결 결

고구마 고구마 고구마 고구마
고구마 고구마

공기 공기 공기 공기 공기 공기 공기
공기 공기 공기 공기 공기

기온 기온 기온 기온 기온 기온 기온 기온

기온 기온 기온 기온 기온

나비 나비 나비 나비 나비 나비 나비

나비 나비 나비 나비 나비

노루 노루 노루 노루 노루 노루 노루

노루 노루 노루 노루 노루

두부 두부 두부 두부 두부 두부 두부

두부 두부 두부 두부 두부

러브 러브 러브 러브 러브 러브
러브 러브 러브 러브

무리 무리 무리 무리 무리 무리
무리 무리 무리 무리 무리

바다 바다 바다 바다 바다 바다
바다 바다 바다 바다 바다

바퀴 바퀴 바퀴 바퀴 바퀴 바퀴
바퀴 바퀴 바퀴 바퀴 바퀴

버스 버스 버스 버스 버스
버스 버스 버스 버스

사과 사과 사과 사과 사과 사과 사과
사과 사과 사과 사과 사과

서울 서울 서울 서울 서울 서울
서울 서울 서울 서울

소녀 소녀 소녀 소녀 소녀 소녀 소녀
소녀 소녀 소녀 소녀 소녀

슈퍼 슈퍼 슈퍼 슈퍼 슈퍼 슈퍼
슈퍼 슈퍼 슈퍼 슈퍼 슈퍼

야구 야구 야구 야구 야구 야구 야구
야구 야구 야구 야구 야구

애기 애기 애기 애기 애기 애기 애기
애기 애기 애기 애기 애기

여우 여우 여우 여우 여우 여우
여우 여우 여우 여우

예의 예의 예의 예의 예의 예의 예의
예의 예의 예의 예의 예의

지구 지구 지구 지구 지구
지구 지구 지구 지구

처음 처음 처음 처음 처음
처음 처음 처음 처음

초보 초보 초보 초보 초보 초보 초보
초보 초보 초보 초보 초보

치즈 치즈 치즈 치즈 치즈 치즈
치즈 치즈 치즈 치즈 치즈

커피 커피 커피 커피 커피 커피
커피 커피 커피 커피 커피

크레파스 크레파스 크레파스
크레파스

타임 타임 타임 타임 타임 타임
타임 타임 타임 타임 타임

터널 터널 터널 터널 터널 터널 터널 터널
터널 터널 터널 터널 터널

피자 피자 피자 피자 피자 피자 피자
피자 피자 피자 피자 피자

휴지 휴지 휴지 휴지 휴지 휴지 휴지
휴지 휴지 휴지 휴지 휴지

호소 호소 호소 호소 호소 호소 호소
호소 호소 호소 호소 호소

너스레 너스레 너스레 너스레
너스레 너스레

주사위　주사위　주사위　주사위
주사위　주사위

오늘도
　당신은
사랑이에요

 특별편 3 쌍자음과 겹받침 마스터하기!

쌍자음과 겹받침은 단자음에 비해서 어려울 수 있습니다. 이 둘을 쓸 때는 단 하나의 공식만 기억해 주세요!

'첫 번째 자음보다 두 번째 자음의 크기를 너 크세'

이 공식대로만 쓴다면 어렵지 않게 쓸 수 있습니다. 이번 내용을 통해 쌍자음과 겹받침에 익숙해지시길 바랄게요!

*빈 공간에도 글씨를 채우고 넘어가세요!

까꿍 까꿍 까꿍 까꿍 까꿍 까꿍 까꿍
까꿍 까꿍 까꿍 까꿍 까꿍

꼬마 꼬마 꼬마 꼬마 꼬마 꼬마
꼬마 꼬마 꼬마 꼬마 꼬마

딸 딸 딸 딸 딸 딸 딸 딸 딸 딸 딸 딸 딸
딸 딸 딸 딸 딸 딸 딸 딸 딸 딸 딸 딸

떡 떡 떡 떡 떡 떡 떡 떡 떡 떡 떡 떡 떡 떡

떡 떡 떡 떡 떡 떡 떡 떡 떡 떡 떡 떡

뿌리 뿌리 뿌리 뿌리 뿌리 뿌리 뿌리

뿌리 뿌리 뿌리 뿌리 뿌리

글씨 글씨 글씨 글씨 글씨 글씨

글씨 글씨 글씨 글씨 글씨

짜장 짜장 짜장 짜장 짜장 짜장

짜장 짜장 짜장 짜장 짜장

넋 두 리 넋 두 리 넋 두 리 넋 두 리
넋 두 리 넋 두 리

엎 다 엎 다 엎 다 엎 다 엎 다 엎 다
엎 다 엎 다 엎 다 엎 다 엎 다

앓 다 앓 다 앓 다 앓 다 앓 다 앓 다
앓 다 앓 다 앓 다 앓 다 앓 다

흉 내 흉 내 흉 내 흉 내 흉 내 흉 내
흉 내 흉 내 흉 내 흉 내 흉 내

삶 삶 삶 삶 삶 삶 삶 삶 삶 삶 삶 삶
삶 삶 삶 삶 삶 삶 삶 삶 삶 삶 삶

넓다 넓다 넓다 넓다 넓다 넓다 넓다 넓다
넓다 넓다 넓다 넓다 넓다

곬 곬 곬 곬 곬 곬 곬 곬 곬 곬 곬 곬 곬
곬 곬 곬 곬 곬 곬 곬 곬 곬 곬 곬 곬

핥다 핥다 핥다 핥다 핥다 핥다 핥다
핥다 핥다 핥다 핥다 핥다

읊다 읊다 읊다 읊다 읊다 읊다 읊다
읊다 읊다 읊다 읊다 읊다

잃다 잃다 잃다 잃다 잃다 잃다
잃다 잃다 잃다 잃다 잃다

값 값 값 값 값 값 값 값 값 값 값 값 값 값

값 값 값 값 값 값 값 값 값 값 값 값

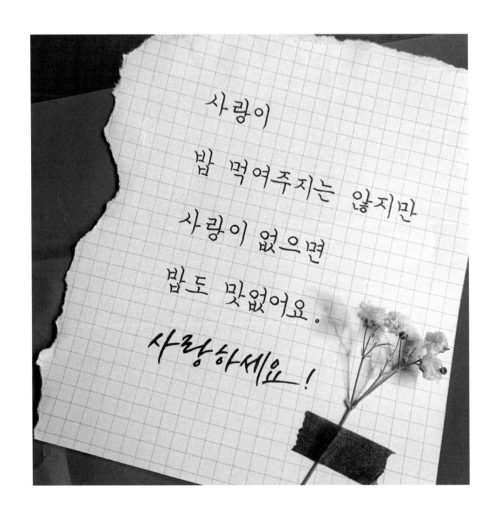

사랑하는 마음을
표현하는데
'충분함' 이란 없다.

사랑한다 고 말할 것이다.
눈 이 마 주 칠 때 마 다

"내가 좋아하는 사람들에게
묘한 공통점이 있다 싶더니...
―――― 원본이 너였네"

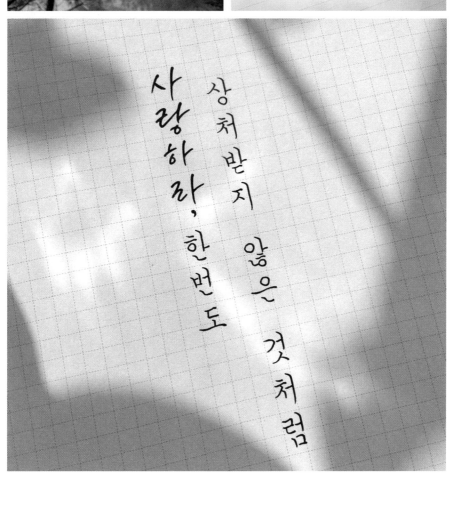

사랑하라, 한 번도 상처받지 않은 것처럼

걱정 마 다 잘 될거야

모든 순간을 빛내는 손글씨 레슨 실전

이제 본격적으로 글씨 연습을 해 봅시다!

이번 레슨을 위해서 우리가 일상 생활에서 자주 쓰는 예쁜 말들을

8개의 주제로 나누어 준비해 보았습니다.

같은 글씨만 지루하게 반복하는 연습은 이제 그만!

지금 당장 배워서 오늘 바로 일상에서 활용해 보세요.

가로줄 적응하기 3 STEP!

우 리 모 두 화 이 팅

우 리 모 두 화 이 팅

우리 모두 화이팅

이번 장에서는 가로줄이 새롭게 등장합니다. 기존의 방안지 양식에 글씨를 써 왔던 우리에게 세로선이 없는 줄노트는 생소하고 어렵게 느껴질 것입니다. 그렇지만 걱정하지 않으셔도 됩니다.

STEP 1 주제 1~2까지 우리는 가로줄 내부에 방안지가 삽입된 양식을 사용하게 될 것입니다. 이 전 레슨에서 방안지에 글씨를 써 왔던 방식으로 가로 쓰기를 충분히 연습해 봅시다.

우 리 모 두 화 이 팅

가로쓰기에 익숙해질 때 즈음, 네발자전거에서에서 보조 바퀴를 떼듯 방안지의 세로선을 제거할 것입니다. 주제 3에서는 세로선 없이 가로줄에만 글씨를 쓰며 점차 적응해 나가 봅시다.

우 리　 모 두　 화 이 팅

STEP 3　주제 4부터는 마지막으로 더욱 자연스러운 표현을 위해 글씨와 글씨 사이의 간격인 '자간'을 신경 쓰며 가로로 글씨를 써 봅시다. 글씨와 글씨가 너무 멀어져서 어색해 보이지 않도록 최대한 자연스럽게 쓰는 것이 핵심입니다.

우리 모두 화이팅

　가로줄에 쓰는 것이 어려워 보일 수 있지만 세 가지 단계에 맞춰 차근차근 연습해 나가다 보면 어느새 가로줄에 자연스럽게 글씨를 쓰는 여러분의 모습을 발견할 것입니다. 우리 모두 화이팅!

나에게 힘을 주는 손글씨

Ⅰ. 글씨를 수놓는 팁: 가로 모음 편

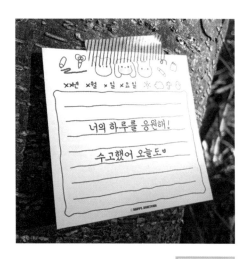

수 : 모음 ㅜ의 세로획을 쓸 때에는 ㅅ의 중앙을 기준으로 오른쪽에 씁니다.

고 : 모음 ㅗ의 세로획을 쓸 때에는 ㄱ의 중앙을 기준으로 왼쪽에 씁니다(ㄱ을 제외한 나머지 자음은 자음의 중심부에 ㅗ를 씁니다).

대표 단어

Ⅱ. 단어 연습

*빈 공간에도 글씨를 채우고 넘어가세요!

하루 하루 하루 하루 하루 하루

오늘 오늘 오늘 오늘 오늘 오늘

행복 행복 행복 행복 행복 행복

힘내 힘내 힘내 힘내 힘내 힘내

사랑 사랑 사랑 사랑 사랑 사랑

건강 건강 건강 건강 건강 건강

잘했어 잘했어 잘했어 잘했어
잘했어 잘했어

오늘도 고생한 당신 수고했어요

오늘도 고생한 당신 수고했어요

오늘도 고생한 당신 수고했어요

이렇게! 글자 간 간격은 한 칸을 띄어서 쓰고, 띄어 쓰기를 할 때는 두 칸을 띄어 주세요.

인생의 주인공은 바로 나

인생의 주인공은 바로 나

인생의 주인공은 바로 나

이렇게! 로: 자음 ㄹ의 중심부에 모음 ㅗ를 써 주세요.

(ⓒ 권글 @kwongeul)

격정은 잠시 넣어두고

이제 행복을 꺼내봐요

격정은 잠시 넣어두고

이제 행복을 꺼내봐요

격정은 잠시 넣어두고

이제 행복을 꺼내봐요

(© 권글 @kwongeul)

누구에 의해서가 아닌

나를 위해서 살아가기

누구에 의해서가 아닌

나를 위해서 살아가기

누구에 의해서가 아닌

나를 위해서 살아가기

(© 권글 @kwongeul)

네 마음이 비에 젖지 않도록

내가 너의 우산이 되어줄게

네 마음이 비에 젖지 않도록

내가 너의 우산이 되어줄게

네 마음이 비에 젖지 않도록

내가 너의 우산이 되어줄게

이렇게! 세로획이 많으니 곧게 내려지도록 신경 써서 써 주세요!

(© 내성적인작가 @rightwriter)

새벽 이슬을 머금은 꽃보다

사랑을 품은 그대가 더 아름답다

새벽 이슬을 머금은 꽃보다

사랑을 품은 그대가 더 아름답다

새벽 이슬을 머금은 꽃보다

사랑을 품은 그대가 더 아름답다

이렇게! 슬, 을과 같은 글자를 쓸 때, 받침은 초성의 넓이와 거의 같게 써 주세요.

서로에게 조금만 더 웃으며:
상대방을 녹이는 아름다운 손글씨

Ⅰ. 글씨를 수놓는 팁: 세로 모음 편

감사 : 모음 ㅏ의 가로획은 자음의 아랫부분을 기준으로
옆에 맞춰서 씁니다.

대표 단어

Ⅱ. 단어 연습

*빈 공간에도 글씨를 채우고 넘어가세요!

대박대박대박대박대박대박

고마워고마워고마워고마워
고마워고마워

화이팅화이팅화이팅화이팅
화이팅화이팅

좋아해좋아해좋아해좋아해
좋아해좋아해

쾌유쾌유쾌유쾌유쾌유

복복복복복복복복복복복복

생일 축하해 소중한 친구야

생일 축하해 소중한 친구야

생일 축하해 소중한 친구야

이렇게! 한: ㄴ 받침이 올 때는, ㅏ를 아래로 길게 내려 써도 좋아요.

감사합니다 고객님

감사합니다 고객님

감사합니다 고객님

이렇게! 합: ㄴ 받침을 제외한 모든 경우에는 ㅏ를 짧게 써 주세요.

덕분에 잘 되었습니다

덕분에 잘 되었습니다

덕분에 잘 되었습니다

이렇게! 다: 모음 ㅏ의 가로획은 ㄷ의 아랫부분을 기준으로 옆에 맞춰서 쓰세요.

쾌유를 빕니다

쾌유를 빕니다

쾌유를 빕니다

정말 고맙습니다

정말 고맙습니다

정말 고맙습니다

대박 나시길 기원합니다

대박 나시길 기원합니다

대박 나시길 기원합니다

좋아하는 마음을 알아 줬으면 해

좋아하는 마음을 알아 줬으면 해

좋아하는 마음을 알아 줬으면 해

새해 복 많이 받으세요

새해 복 많이 받으세요

새해 복 많이 받으세요

아름다운 자연과 사계절

✦✦ 가로줄 적응하기! STEP 2

이번 주제의 문장부터는 세로줄이 없습니다!
가로줄 적응하기 STEP 2에 따라 차근차근 연습해 보세요.

Ⅰ. 글씨를 수놓는 팁: 받침 글자 편

절 : 받침의 크기는 초성의 폭과 같거나 작게 써 주세요.
받침은 초성의 중간 위치에서 시작해서 쓰면 됩니다.

대표 단어

Ⅱ. 단어 연습

*빈 공간에도 글씨를 채우고 넘어가세요!

계 절	계 절	계 절	계 절	계 절	계 절

낙엽 낙엽 낙엽 낙엽 낙엽 낙엽

꽃잎 꽃잎 꽃잎 꽃잎 꽃잎 꽃잎

피서 피서 피서 피서 피서 피서

함박눈 함박눈 함박눈 함박눈
함박눈 함박눈

우산 우산 우산 우산 우산 우산

붕어빵 붕어빵 붕어빵 붕어빵
붕어빵 붕어빵

추석 추석 추석 추석 추석 추석

내 인생의 봄날은 언제나 지금

내 인생의 봄날은 언제나 지금

내 인생의 봄날은 언제나 지금

이렇게! 자간은 신경 쓰지 말고 넓게, 띄어 쓰기는 더 넓게 써 보세요.

눈부신 햇살, 시원한 바닷가

눈부신 햇살, 시원한 바닷가

눈부신 햇살, 시원한 바닷가

가을, 단풍이 꽃으로 피는 계절

가을, 단풍이 꽃으로 피는 계절

가을, 단풍이 꽃으로 피는 계절

당신과 함께여서 따뜻한 겨울

당신과 함께여서 따뜻한 겨울

당신과 함께여서 따뜻한 겨울

이렇게! '함'과 '한'의 모음 ㅏ의 길이를 비교해 보고, 그 차이를 찾아보세요.

태양이 바다에 미광을 비추면

나는 너를 생각한다

태양이 바다에 미광을 비추면

나는 너를 생각한다

태양이 바다에 미광을 비추면

나는 너를 생각한다

(© 데어릿 @there_it)

봄에 내리는 갑작스러운 비는

내가 생각하는 것보다

훨씬 일찍 찾아와 내리다가도

일찍 떠나 버린다

봄에 내리는 갑작스러운 비는

내가 생각하는 것보다

훨씬 일찍 찾아와 내리다가도

일찍 떠나 버린다

봄에 내리는 갑작스러운 비는

내가 생각하는 것보다

훨씬 일찍 찾아와 내리다가도

일찍 떠나 버린다

우리가 사랑하는 시인, 김소월

 가로줄 적응하기! STEP 3

이번 주제의 문장부러는 자간이 조절되어 있어요!
가로줄 적응하기 STEP 3에 따라 차근차근 연습해 보세요.

Ⅰ. 글씨를 수놓는 팁: 가로 모음 받침 편

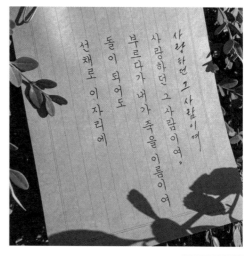

혼 : 자음은 방안지 우측선에 맞춰서 씁니다. 받침은 초
성의 넓이와 같게 씁니다.

대표 단어

Ⅱ. 단어 연습

* 빈 공간에도 글씨를 채우고 넘어가세요!

초 혼　초 혼　초 혼　초 혼　초 혼　초 혼

금잔디 금잔디 금잔디 금잔디

금잔디 금잔디

꿈길 꿈길 꿈길 꿈길 꿈길 꿈길

김소월 김소월 김소월 김소월

김소월 김소월

진달래꽃 진달래꽃 진달래꽃

진달래꽃

첫사랑 첫사랑 첫사랑 첫사랑

첫사랑 첫사랑

산유화 산유화 산유화 산유화

산유화 산유화

엄마야 누나야 강변 살자

엄마야 누나야 강변 살자

엄마야 누나야 강변 살자

이렇게! 본격적으로 자간을 좁혀서 써 봅시다! 글씨와 글씨 사이가 너무 붙지 않도록 글씨를 써 주세요.

불러도 주인 없는 이름이여

불러도 주인 없는 이름이여

불러도 주인 없는 이름이여

이렇게! 불: ㄹ의 폭을 ㅂ의 폭과 같게 써 주세요

IV. 장문 연습

내가 만약 달이 된다면

지금 그 사람의 창가에도 아마

몇 줄기는 내려지겠지

내가 만약 달이 된다면

지금 그 사람의 창가에도 아마

몇 줄기는 내려지겠지

내가 만약 달이 된다면

지금 그 사람의 창가에도 아마

몇 줄기는 내려지겠지

내가 만약 달이 된다면

지금 그 사람의 창가에도 아마

몇 줄기는 내려지겠지

나 보기가 역겨워 가실 때에는 죽어도

아니 눈물 흘리우리다

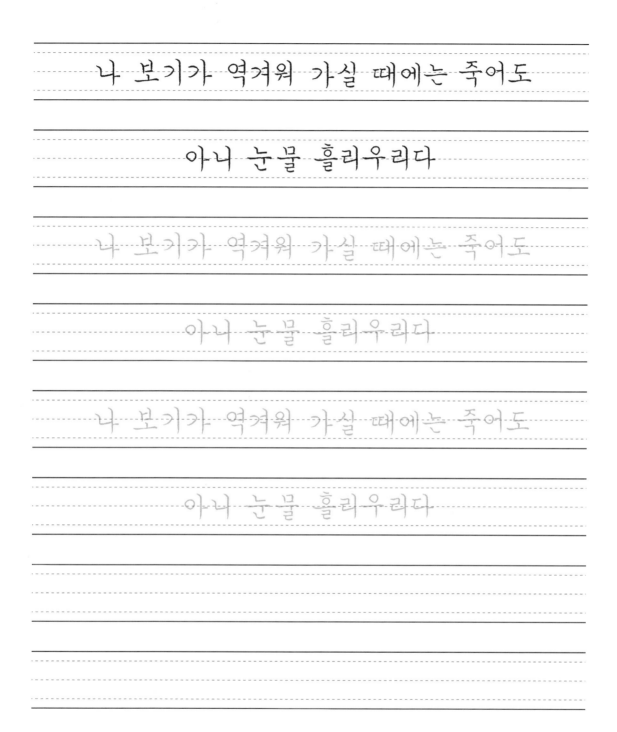

이렇게! 워: ㅜ와 ㅓ는 붙히지 않고 띄어서 써 주세요.

내 가슴 속 명언

Ⅰ. 글씨를 수놓는 팁: 이중모음 편

계 : 모음 ㅖ 등을 쓸 때에는 삼각형 안에 넣는다는 느낌
으로 너무 길지도 짧지도 않게 씁니다.

대표 단어

Ⅱ. 단어 연습

*빈 공간에도 글씨를 채우고 넘어가세요!

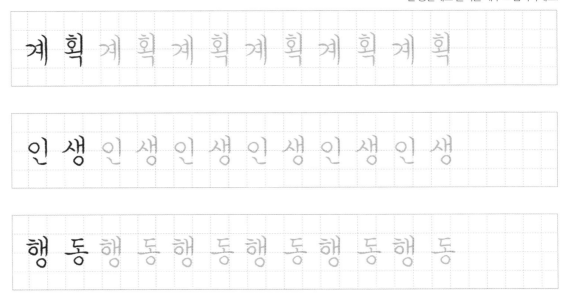

지 혜 지 혜 지 혜 지 혜 지 혜 지 혜

근 면 근 면 근 면 근 면 근 면 근 면

역 경 역 경 역 경 역 경 역 경 역 경

목 표 목 표 목 표 목 표 목 표 목 표

실 천 실 천 실 천 실 천 실 천 실 천

명 예 명 예 명 예 명 예 명 예 명 예

관 용 관 용 관 용 관 용 관 용

첫 문장 (히포크라테스)

예술은 길고 인생은 짧다

예술은 길고 인생은 짧다

예술은 길고 인생은 짧다

(프랑스 속담)

근면은 행운의 어머니이다

근면은 행운의 어머니이다

근면은 행운의 어머니이다

이렇게! '어머니이다'는 모음 ㅣ가 다섯 번 연속됩니다. 곧게 내려 긋도록 신경 써서 글씨를 써 봅시다!

계획 없는 목표는 한낱 꿈에 불과하다

계획 없는 목표는 한낱 꿈에 불과하다

계획 없는 목표는 한낱 꿈에 불과하다

이렇게! 과: 모음 ㅗ와 ㅏ는 붙여서 써 주세요.

승리는 가장 끈기 있는 자에게 돌아간다

승리는 가장 끈기 있는 자에게 돌아간다

승리는 가장 끈기 있는 자에게 돌아간다

IV. 장문 연습

(알버트 아인슈타인)

인생은 자전거를 타는 것과 같다

균형을 잡으려면 움직여야 한다

인생은 자전거를 타는 것과 같다

균형을 잡으려면 움직여야 한다

인생은 자전거를 타는 것과 같다

균형을 잡으려면 움직여야 한다

이렇게! 전: ㅈ을 내려 쓰는 이유는 모음 ㅓ의 가로획이 들어올 공간을 만들어 주기 위함입니다.

Chapter 3 / 모든 순간을 빛내는 손글씨 레슨 실전

성공이란 열정을 잃지 않고

실패를 거듭할 수 있는 능력이다

성공이란 열정을 잃지 않고

실패를 거듭할 수 있는 능력이다

성공이란 열정을 잃지 않고

실패를 거듭할 수 있는 능력이다

6

모든 일상이 소중합니다: 나의 일상생활

Ⅰ. 글씨를 수놓는 팁: 모음 'ㅚ' 편

퇴 : 퇴근은
4 시에 하고
근 : 근무는
4 일만 하자...

퇴: ㅚ, ㅟ 같은 모음은 모음끼리 붙여서 써 줍니다.

대표 단어

Ⅱ. 단어 연습

*빈 공간에도 글씨를 채우고 넘어가세요!

월급 월급 월급 월급 월급 월급

결과 결과 결과 결과 결과 결과

주말 주말 주말 주말 주말 주말

맛집 맛집 맛집 맛집 맛집 맛집

여행 여행 여행 여행 여행 여행

커피 커피 커피 커피 커피 커피

휴가 휴가 휴가 휴가 휴가 휴가

소풍 소풍 소풍 소풍 소풍 소풍

첫 문장

어디야? 밥 먹었어? 같이 먹을까?

어디야? 밥 먹었어? 같이 먹을까?

어디야? 밥 먹었어? 같이 먹을까?

잘 자고 예쁜 꿈 꿔요

잘 자고 예쁜 꿈 꿔요

잘 자고 예쁜 꿈 꿔요

이렇게! 꿈: 두 번째 ㄱ을 크게 써 주세요.

퇴근했어? 기다려, 데리러 갈게

퇴근했어? 기다려, 데리러 갈게

퇴근했어? 기다려, 데리러 갈게

시간 되면 커피 한잔 하자!

시간 되면 커피 한잔 하자!

시간 되면 커피 한잔 하자!

IV. 장문 연습

하기와 같은 사유로 사직서를 제출하니

이에 재가하여 주시기 바랍니다

하기와 같은 사유로 사직서를 제출하니

이에 재가하여 주시기 바랍니다

하기와 같은 사유로 사직서를 제출하니

이에 재가하여 주시기 바랍니다

이렇게! '재'와 '제'의 ㅈ의 모양 변화를 유의하며 써 보세요.

날씨가 너무 좋아서 반차 썼습니다

이만 퇴근하겠습니다

날씨가 너무 좋아서 반차 썼습니다

이만 퇴근하겠습니다

날씨가 너무 좋아서 반차 썼습니다

이만 퇴근하겠습니다

이렇게! 씨: 씨의 두 번째 ㅅ은 첫 번째 ㅅ보다 크게 써 주세요.

7

사랑하는 사람에게

Ⅰ. 글씨를 수놓는 팁: 쌍자음 편

꽃: 쌍자음을 쓸 때에는 첫 번째 자음보다 두 번째 자음을 크게 써 줍니다.

대표 단어

Ⅱ. 단어 연습

*빈 공간에도 글씨를 채우고 넘어가세요!

썸 썸 썸 썸 썸 썸 썸 썸 썸 썸 썸 썸

배려 배려 배려 배려 배려 배려

감동 감동 감동 감동 감동 감동

애정 애정 애정 애정 애정 애정

짝사랑 짝사랑 짝사랑 짝사랑

짝사랑 짝사랑

따뜻 따뜻 따뜻 따뜻 따뜻 따뜻

약속 약속 약속 약속 약속 약속

존중 존중 존중 존중 존중

365일 36.5°C로 당신의 마음을 따뜻하게

365일 36.5°C로 당신의 마음을 따뜻하게

365일 36.5°C로 당신의 마음을 따뜻하게

이렇게! ㅔ 혹은 ㅐ의 세로획들이 너무 가까워지지 않도록 공간적 여유를 두고 써 주세요.

사랑으로 키워 주셔서 감사합니다

사랑으로 키워 주셔서 감사합니다

사랑으로 키워 주셔서 감사합니다

고마워 미안해, 우리가 품어야 할 말들

고마워 미안해, 우리가 품어야 할 말들

고마워 미안해, 우리가 품어야 할 말들

내가 사랑하는 사람이 너라서 행복해

내가 사랑하는 사람이 너라서 행복해

내가 사랑하는 사람이 너라서 행복해

(ⓒ 내성적인작가 @rightwrviter)

가슴 언저리에 꾹꾹 눌러 적어 둔

그날의 우리를 읽어 내려가다 잠시

페이지의 모서리를 접어 둔다

그대의 미소가 적힌 그즈음

가슴 언저리에 꾹꾹 눌러 적어 둔

그날의 우리를 읽어 내려가다 잠시

페이지의 모서리를 접어 둔다

그대의 미소가 적힌 그즈음

이렇게! 자세히 보면 '꾹'의 첫 번째 ㄱ은 모음 ㅜ와 분리되어 있습니다.

가슴 언저리에 꾹꾹 눌러 적어 둔

그날의 우리를 읽어 내려가다 잠시

페이지의 모서리를 접어 둔다

그대의 미소가 적힌 그 즈음

You are my No.1: 숫지와 영어로 전하는 마음

대문자 소문자

Ⅰ. 알파벳 쓰기

A B C D E F G H I J K L M N O P Q R S T U V W X Y Z

A B C D E F G H I J K L M N O P Q R S T U V W X Y Z

A B C D E F G H I J K L M N O P Q R S T U V W X Y Z

대문자 : 가이드라인 안에 높이만 맞춰서 써도 단정해 보이는 글씨를 쓸 수 있습니다. 이 외 디테일한 부분은 각자의 개성에 맞게 써 보세요.

abcdefghijklmnopqrstuvwxyz

abcdefghijklmnopqrstuvwxyz

abcdefghijklmnopqrstuvwxyz

소문자 : 가이드라인 사이 ¾ 지점에 가상의 선이 존재한다고 생각하고 가상의 선에 높이를 맞춰 써 보세요. 마찬가지로 가이드라인에 높이만 맞춰 써도 단정해 보일 거예요.

Ⅱ. 숫자 쓰기

숫자

1 2 3 4 5 6 7 8 9 0

1 2 3 4 5 6 7 8 9 0

1 2 3 4 5 6 7 8 9 0

숫자 : 영문과 같습니다. 높이만 맞춰 쓰면 예쁜 글씨를 쓸 수 있습니다. 글씨의 가로 폭까지 맞춰서 동일하게 쓸 수 있으면 더욱 좋습니다.

Thank you so much

Thank you so much

Thank you so much

I love you darling

I love you darling

I love you darling

You are so special

You are so special

You are so special

4/8! It's my birthday!

4/8! It's my birthday!

4/8! It's my birthday!

12/25, Happy Christmas

12/25, Happy Christmas

12/25, Happy Christmas

24/7 Have a good day

24/7 Have a good day

24/7 Have a good day

Seoul, Republic of Korea

Seoul, Republic of Korea

Seoul, Republic of Korea

Victory belongs to the most persevering

Victory belongs to the most persevering

Victory belongs to the most persevering

Strive for excellence, not perfection

Strive for excellence, not perfection

Strive for excellence, not perfection

Energy and persistence conquer all things

Energy and persistence conquer all things

Energy and persistence conquer all things

Things are beautiful if you love them

Things are beautiful if you love them

Things are beautiful if you love them

Today never returns again tomorrow

Today never returns again tomorrow

Today never returns again tomorrow

Chance and valor are blended in one

Chance and valor are blended in one

Chance and valor are blended in one

Without music life would be a mistake

Without music life would be a mistake

Without music life would be a mistake

One never loses anything by politeness

One never loses anything by politeness

One never loses anything by politeness

Leave
a little sparkle
wherever you go
W O N J I N

변화는 있어도

변함은 없기를

4장

반듯체 & 필기체 수놓기

여기까지 오느라 고생 많으셨습니다 여러분.

일지체를 제대로 연습하신 분이라면

글씨 쓰는 근육이 어느 정도 자리 잡았을 테니

비교적 수월하게 이번 레슨을 따라오실 수 있을 겁니다.

반듯체와 필기체까지 숙달하여,

때와 장소에 맞는 서체를 활용하는 멋진 여러분이 되시길 기원합니다.

보기 좋고 쓰기 편한
'반듯체'

'반듯체'

이 글씨체는 획들에 꾸밈이 없고 획순이 적어 편하게 쓸 수 있어요. 마치 세로로 긴 직사각형에 글씨가 포개어져 들어간 듯, 가로획과 세로획이 수평을 맞춰 직각을 유지하며 일정하게 써지는 특징이 있습니다.

반듯체는 가독성이 좋아 노트 필기 등의 용도로 제격이에요. 한 획씩 선을 그린다는 생각으로 글씨체 이름 그대로 '반듯'하게 그어 주세요.

❶ ❷ ❸ ❹
오늘 밤에도 별이 바람에 스치운다

반듯체 문장 쓰기 예시

❶
자음이 위에 올 때,
모음은 자음의 중심에 배치하세요.

❷
자음이 위에 오고 받침이 있을 때,
받침은 초성의 위치와 같게 해 주세요.

❸
자음이 옆에 오고 받침이 있을 때,
받침은 가운데에 써 주세요.

❹
자음이 옆에 올 때, 자음의 폭과
자음과 모음 사이의 폭을 같게 해 주세요.

Ⅰ. 단어 연습

 기역

TIP ㄱ이 옆에 올 때는 1:2 비율로 세로를 더 길게 써 주세요. 위에 오거나 받침으로 올 때는 가로와 세로의 길이를 같게 써 주세요.

* 빈 공간에도 글씨를 채우고 넘어가세요!

길게 가 구(같게) 가 구 가 구 가 구 가 구 가 구

각 광 각 광 각 광 각 광 각 광 각 광
같게

공 간 공 간 공 간 공 간 공 간 공 간

개 근 개 근 개 근 개 근 개 근 개 근

계 곡 계 곡 계 곡 계 곡 계 곡 계 곡

기 권 기 권 기 권 기 권 기 권 기 권

ㄴ 니은

TIP ㄴ이 옆에 올 때는 가로와 세로의 길이를 같게 써 주세요. 위에 오거나 받침으로 올 때는 가로의 길이를 늘려 넓게 써 주세요.

같게 나 넓게 노 나 노 나 노 나 노 나 노 나 노

누 님 누 님 누 님 누 님 누 님 누 님

남 녀 남 녀 남 녀 남 녀 남 녀 남 녀

나 날 나 날 나 날 나 날 나 날 나 날

낙 농 낙 농 낙 농 낙 농 낙 농 낙 농

늘 내 늘 내 늘 내 늘 내 늘 내 늘 내

 한 획으로 연결해 쓰면 불필요한 획이 튀어나오지 않아요. 이음새 부분이 튀어나오면 단정한 느낌이 줄어들어요.

더덕 더덕 더덕 더덕 더덕 더덕

대두 대두 대두 대두 대두 대두

등대 등대 등대 등대 등대 등대

득도 득도 득도 득도 득도 득도

단답 단답 단답 단답 단답 단답

돌담 돌담 돌담 돌담 돌담 돌담

TIP ㄷ과 마찬가지로 한 획으로 연결시켜 쓰되, 꺾인 부분에 각을 꼭 만들어 써 주세요.

랄 라 랄 라 랄 라 랄 라 랄 라 랄 라

랠 리 랠 리 랠 리 랠 리 랠 리 랠 리

롱 런 롱 런 롱 런 롱 런 롱 런 롱 런

룰 렛 룰 렛 룰 렛 룰 렛 룰 렛 룰 렛

리 라 리 라 리 라 리 라 리 라 리 라

롤 링 롤 링 롤 링 롤 링 롤 링 롤 링

미음

TIP ㅁ을 쓸 때에는 ㄴ을 쓰고 ㄱ을 쓰면 더 빠르고 단정하게 쓸 수 있어요.

묘 미　묘 미　묘 미　묘 미　묘 미　묘 미

메 밀　메 밀　메 밀　메 밀　메 밀　메 밀

면 오　면 오　면 오　면 오　면 오　면 오

맘 마　맘 마　맘 마　맘 마　맘 마　맘 마

먹 물　먹 물　먹 물　먹 물　먹 물　먹 물

망 막　망 막　망 막　망 막　망 막　망 막

 비읍

TIP ㅂ을 쓸 때에는 획들의 연결 부분이 튀어나오지 않게 쓰도록 해요.

반 박 반 박 반 박 반 박 반 박 반 박

배 분 배 분 배 분 배 분 배 분 배 분

번 복 번 복 번 복 번 복 번 복 번 복

봄 비 봄 비 봄 비 봄 비 봄 비 봄 비

복 부 복 부 복 부 복 부 복 부 복 부

분 발 분 발 분 발 분 발 분 발 분 발

시옷

좁게 넓게

TIP ㅅ이 위 혹은 받침으로 쓰일 때, 첫 획의 ⅔ 지점(1:2 비율)에서 두 번째 획이 시작됩니다. 첫 획과 두 번째 획의 각도는 넓게 벌려 주세요.
ㅅ이 옆에 올 때, 첫 획의 1/2 지점(1:1 비율)에서 두 번째 획이 시작됩니다. 첫 번째 획과 두 번째 획의 각도는 좁게 써 주세요.

1:2 비율

순 수 순 수 순 수 순 수 순 수 순 수

1:1 비율

실 사 실 사 실 사 실 사 실 사 실 사

시 선 시 선 시 선 시 선 시 선 시 선

세 수 세 수 세 수 세 수 세 수 세 수

속 성 속 성 속 성 속 성 속 성 속 성

상 수 상 수 상 수 상 수 상 수 상 수

 이 응

TIP 최대한 둥근 형태로 써 주세요.

우 유 우 유 우 유 우 유 우 유 우 유

잉 어 잉 어 잉 어 잉 어 잉 어 잉 어

오 열 오 열 오 열 오 열 오 열 오 열

애 인 애 인 애 인 애 인 애 인 애 인

용 어 용 어 용 어 용 어 용 어 용 어

연 유 연 유 연 유 연 유 연 유 연 유

 ㅈ 지읒

TIP ㅈ이 옆에 올 때, 각을 좁게 하여 내려 써 주세요.
ㅈ이 위나 아래에 올 때, 각을 넓게 하여 내려 써 주세요.

자 주 자 주 자 주 자 주 자 주 자 주

재 질 재 질 재 질 재 질 재 질 재 질

제 지 제 지 제 지 제 지 제 지 제 지

조 작 조 작 조 작 조 작 조 작 조 작

종 점 종 점 종 점 종 점 종 점 종 점

질 주 질 주 질 주 질 주 질 주 질 주

츷 치 읓

TIP ㅊ의 첫 획은 ㅈ과 확실히 분리하여 써 주세요.

척 추　척 추　척 추　척 추　척 추　척 추

최 초　최 초　최 초　최 초　최 초　최 초

출 처　출 처　출 처　출 처　출 처　출 처

추 첨　추 첨　추 첨　추 첨　추 첨　추 첨

차 츰　차 츰　차 츰　차 츰　차 츰

천 칭　천 칭　천 칭　천 칭　천 칭

중심에

TIP ㅋ의 중심에 마지막 획을 써 주세요.

코 크 코 크 코 크 코 크 코 크 코 크

칸 쿤 칸 쿤 칸 쿤 칸 쿤 칸 쿤

쿠 킹 쿠 킹 쿠 킹 쿠 킹 쿠 킹

카 키 카 키 카 키 카 키 카 키

칼 칼 칼 칼 칼 칼 칼 칼 칼 칼

쿵 쾅 쿵 쾅 쿵 쾅 쿵 쾅 쿵 쾅 쿵 쾅

티 티 을

중심에

TIP 한 획으로 연결된 ㄷ을 쓰고 정가운데에 획을 그어 주세요.

타 투 타 투 타 투 타 투 타 투 타 투

틴 트 틴 트 틴 트 틴 트 틴 트 틴 트

통 태 통 태 통 태 통 태 통 태 통 태

퇴 토 퇴 토 퇴 토 퇴 토 퇴 토 퇴 토

튼 튼 튼 튼 튼 튼 튼 튼 튼 튼 튼 튼

티 탄 티 탄 티 탄 티 탄 티 탄 티 탄

TIP ㅍ이 옆에 올 때는, 세로로 길게 써 주세요.
ㅍ이 위나 아래에 올 때는, 옆으로 넓게 써 주세요.

넓게 길게
표 (피)　표 피　표 피　표 피　표 피　표 피

폭 포　폭 포　폭 포　폭 포　폭 포　폭 포

핑 퐁　핑 퐁　핑 퐁　핑 퐁　핑 퐁　핑 퐁

파 편　파 편　파 편　파 편　파 편　파 편

펌 핑　펌 핑　펌 핑　펌 핑　펌 핑　펌 핑

펄 프　펄 프　펄 프　펄 프　펄 프　펄 프

히읗

TIP 첫 획과 두 번째 획, 두 번째 획과 ㅇ 사이의 간격을 같게 써 주세요.

같은 넓이
휘 호 휘 호 휘 호 휘 호 휘 호 휘 호

항 해 항 해 항 해 항 해 항 해 항 해

헌 혈 헌 혈 헌 혈 헌 혈 헌 혈 헌 혈

호 환 호 환 호 환 호 환 호 환 호 환

홍 합 홍 합 홍 합 홍 합 홍 합 홍 합

학 회 학 회 학 회 학 회 학 회 학 회

넣을 것 없어 걱정이던 호주머니는

겨울만 되면 주먹 두 개 갑북갑북

넣을 것 없어 걱정이던 호주머니는

겨울만 되면 주먹 두 개 갑북갑북

넣을 것 없어 걱정이던 호주머니는

겨울만 되면 주먹 두 개 갑북갑북

죽는 날까지 하늘을 우러러

한 점 부끄럼이 없기를

잎새에 이는 바람에도

나는 괴로워했다

죽는 날까지 하늘을 우러러

한 점 부끄럼이 없기를

잎새에 이는 바람에도

나는 괴로워했다

이렇게! 모음이 기울어지지 않게 신경 써 주세요.

죽는 날까지 하늘을 우러러

한 점 부끄럼이 없기를

잎새에 이는 바람에도

나는 괴로워했다

별을 노래하는 마음으로

모든 죽어가는 것을 사랑해야지

그리고 나한테 주어진 길을 걸어가야겠다

오늘 밤에도 별이 바람에 스치운다

별을 노래하는 마음으로

모든 죽어가는 것을 사랑해야지

그리고 나한테 주어진 길을 걸어가야겠다

오늘 밤에도 별이 바람에 스치운다

이렇게! 받침을 가운데에 써야 글자가 기울어지지 않아요.

별을 노래하는 마음으로

모든 죽어가는 것을 사랑해야지

그리고 나한테 주어진 길을 걸어가야겠다

오늘 밤에도 별이 바람에 스치운다

어제도 가고 오늘도 갈

나의 길 새로운 길

어제도 가고 오늘도 갈

나의 길 새로운 길

어제도 가고 오늘도 갈

나의 길 새로운 길

민들레가 피고 까치가 날고

아가씨가 지나고 바람이 일고

민들레가 피고 까치가 날고

아가씨가 지나고 바람이 일고

민들레가 피고 까치가 날고

아가씨가 지나고 바람이 일고

나의 길은 언제나 새로운 길 오늘도 ...내일도...

내를 건너서 숲으로 고개를 넘어서 마을로

나의 길은 언제나 새로운 길 오늘도 ...내일도...

내를 건너서 숲으로 고개를 넘어서 마을로

나의 길은 언제나 새로운 길 오늘도 ...내일도...

내를 건너서 숲으로 고개를 넘어서 마을로

2

빠르게 쓰기 좋은
'필기체'

필기체는 손목의 자연스러운 회전 반경에 맞추어 획들이 경사져 있어 손목에 부담이 적습니다. 또한 글씨와 글씨를 이어 쓸 수 있어 빨리 쓰기에 좋은 글씨체입니다.

마치 기울어진 사각형에 글씨가 포개어져 들어간 듯, 가로획과 세로획이 수평을 맞춰 일정하게 기울어져 있는 특징이 있습니다.

필기체 문장 쓰기 예시

❶

자음이 옆에 올 때, 자음의 폭과 자음과 모음 사이의 폭을 같게 해 주세요.
자음과 모음이 붙지 않아야 합니다.

❷

부

자음이 위에 올 때,
자음은 모음의 중심에 오도록 써 주세요.

❸

복

자음이 위에 오고 받침이 있을 때,
받침은 초성의 오른쪽에 맞춰서 써 주세요.

❹

할

자음이 옆에 오고 받침이 있을 때,
받침은 모음의 오른쪽에 맞춰서 써 주세요.

178

Ⅰ. 단어 연습

TIP ㄱ이 위에 오거나 받침으로 쓸 때에는 가로와 세로의 길이를 같게 써 주세요. 옆에 쓸 때에는 세로의 길이를 늘려 길게 써 주세요.

*빈 공간에도 글씨를 채우고 넘어가세요!

고기 고기 고기 고기 고기 고기

가격 가격 가격 가격 가격 가격

계곡 계곡 계곡 계곡 계곡 계곡

고객 고객 고객 고객 고객 고객

교과 교과 교과 교과 교과 교과

개강 개강 개강 개강 개강 개강

TIP ㄴ이 위에 오거나 받침으로 쓸 때는 가로의 길이를 늘려 넓게 써 주세요.
ㄴ을 옆에 쓸 때에는 가로와 세로의 길이를 같게 써 주세요.

1:2비율

누 나 누 나 누 나 누 나 누 나 누 나

1:1 비율

나 는 나 는 나 는 나 는 나 는 나 는

1:2

내 년 내 년 내 년 내 년 내 년 내 년

나 눔 나 눔 나 눔 나 눔 나 눔 나 눔

노 년 노 년 노 년 노 년 노 년 노 년

냠 냠 냠 냠 냠 냠 냠 냠 냠 냠 냠 냠

TIP ㄷ의 가로획들의 각도는 같게 써 주세요. ㄷ을 옆에 쓸 때는 세로획의 길이를 늘려 길게 써 주세요. 위에 오거나 받침으로 쓸 때는 가로획의 길이를 늘려 넓게 써 주세요.

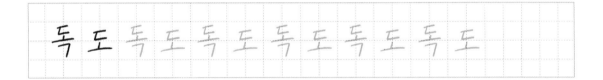

길게 다 도 다 도 다 도 다 도 다 도 다 도

단 돈 단 돈 단 돈 단 돈 단 돈 단 돈

독 도 독 도 독 도 독 도 독 도 독 도

덕 담 덕 담 덕 담 덕 담 덕 담 덕 담

담 당 담 당 담 당 담 당 담 당 담 당

단 디 단 디 단 디 단 디 단 디 단 디

굳 리 을

TIP 가로획은 가로획끼리, 세로획은 세로획끼리 길이와 각도를 같게 써 주세요. ㄹ을 옆에 쓸 때에는 세로로 길게, 위에 오거나 받침으로 쓸 때는 가로로 넓게 써 주세요.

넓게 롤 (러) 길게 롤 러 롤 러 롤 러 롤 러 롤 러

룰 루 룰 루 룰 루 룰 루 룰 루 룰 루

릴 리 릴 리 릴 리 릴 리 릴 리 릴 리

롤 린 롤 린 롤 린 롤 린 롤 린

로 렌 로 렌 로 렌 로 렌 로 렌

롤 링 롤 링 롤 링 롤 링 롤 링

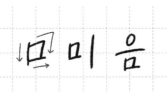미음

TIP 가로획은 가로획끼리, 세로획은 세로획끼리 각도를 같게 써 주세요. ㅁ을 옆에 쓸 때에는 세로로 길게, 위에 오거나 받침으로 쓸 때는 가로세로를 같게 써 주세요.

1:2 비율

미 모 미 모 미 모 미 모 미 모 미 모

몸 매 몸 매 몸 매 몸 매 몸 매 몸 매

1:1 비율

매 미 매 미 매 미 매 미 매 미 매 미

목 마 목 마 목 마 목 마 목 마 목 마

만 물 만 물 만 물 만 물 만 물 만 물

망 막 망 막 망 막 망 막 망 막 망 막

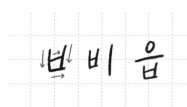

ㅂ 비 읍

TIP 가로획은 가로획끼리, 세로획은 세로획끼리 길이와 각도를 같게 써 주세요. ㅂ을 위에 쓰거나 받침으로 쓸 때에는 가로로 넓게, 옆에 쓸 때에는 세로로 길게 써 주세요.

넓게 보 길게 배 보 배 보 배 보 배 보 배 보 배

반 발 반 발 반 발 반 발 반 발 반 발

방 법 방 법 방 법 방 법 방 법 방 법

불 빛 불 빛 불 빛 불 빛 불 빛 불 빛

번 복 번 복 번 복 번 복 번 복 번 복

복 병 복 병 복 병 복 병 복 병 복 병

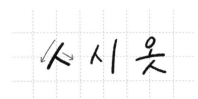

TIP ㅅ이 위 혹은 받침으로 쓰일 때, 첫 번째 획과 두 번째 획의 각도는
넓게 벌려 주세요.
ㅅ이 옆에 쓰일 때, 첫 번째 획과 두 번째 획의 각도는 좁게 써 주세요.

시 소 시 소 시 소 시 소 시 소 시 소

순 서 순 서 순 서 순 서 순 서 순 서

수 상 수 상 수 상 수 상 수 상 수 상

실 소 실 소 실 소 실 소 실 소 실 소

사 슴 사 슴 사 슴 사 슴 사 슴 사 슴

성 수 성 수 성 수 성 수 성 수 성 수

 이응

TIP ㅇ을 쓸 때에는 왼쪽으로 기울여서 써 주세요.

오이 오이 오이 오이 오이 오이

이유 이유 이유 이유 이유 이유

웃음 웃음 웃음 웃음 웃음 웃음

예약 예약 예약 예약 예약 예약

영어 영어 영어 영어 영어 영어

양육 양육 양육 양육 양육 양육

ㅈ 지읏

재주 재주 재주 재주 재주 재주

정지 정지 정지 정지 정지 정지

지조 지조 지조 지조 지조 지조

장점 장점 장점 장점 장점 장점

종주 종주 종주 종주 종주 종주

자작 자작 자작 자작 자작 자작

ㅊ 치읓

TIP ㅊ의 첫 획은 ㅈ과 확실히 분리하여 써 주세요. ㅈ을 쓸 때의 각도
와 같게 써 주는 것이 좋아요.

출처 출처 출처 출처 출처 출처

칭찬 칭찬 칭찬 칭찬 칭찬 칭찬

친척 친척 친척 친척 친척 친척

청춘 청춘 청춘 청춘 청춘 청춘

철창 철창 철창 철창 철창 철창

초청 초청 초청 초청 초청 초청

쿼 키 윽

TIP ㄱ의 중심에 마지막 획을 써 주세요. 가로획끼리의 각도는 같게 써 주세요.

쿠키 쿠키 쿠키 쿠키 쿠키 쿠키 쿠키

쿼 카 쿼 카 쿼 카 쿼 카 쿼 카 쿼 카

퀸 카 퀸 카 퀸 카 퀸 카 퀸 카 퀸 카

캉 캉 캉 캉 캉 캉 캉 캉 캉 캉 캉 캉

킹 콩 킹 콩 킹 콩 킹 콩 킹 콩

키 캡 키 캡 키 캡 키 캡 키 캡 키 캡

티 읕

TIP ㄷ의 중심에 마지막 획을 써 주세요. 가로획끼리의 각도는 같게 써 주세요.

중심에
토 털 토 털 토 털 토 털 토 털 토 털

탈 퇴 탈 퇴 탈 퇴 탈 퇴 탈 퇴 탈 퇴

텐 트 텐 트 텐 트 텐 트 텐 트 텐 트

투 톤 투 톤 투 톤 투 톤 투 톤 투 톤

통 탄 통 탄 통 탄 통 탄 통 탄 통 탄

틴 탑 틴 탑 틴 탑 틴 탑 틴 탑 틴 탑

TIP ㅍ이 옆에 올 때는, 세로로 길게 써 주세요. ㅍ이 위나 아래에 올 때는, 가로로 넓게 써 주세요.
가로획은 가로획끼리, 세로획은 세로획끼리 길이와 각도를 같게 써 주세요.

길게(피 넓게(플) 피 플 피 플 피 플 피 플 피 플

풍 파 풍 파 풍 파 풍 파 풍 파 풍 파

평 판 평 판 평 판 평 판 평 판 평 판

폭 풍 폭 풍 폭 풍 폭 풍 폭 풍 폭 풍

파 편 파 편 파 편 파 편 파 편 파 편

피 폐 피 폐 피 폐 피 폐 피 폐 피 폐

TIP 가로획들과 ㅇ의 간격은 같게 써 주세요.

같은 간격
화 해 화 해 화 해 화 해 화 해 화 해

후 회 후 회 후 회 후 회 후 회 후 회

회 한 회 한 회 한 회 한 회 한 회 한

현 황 현 황 현 황 현 황 현 황 현 황

홍 학 홍 학 홍 학 홍 학 홍 학 홍 학

함 흥 함 흥 함 흥 함 흥 함 흥 함 흥

네가 오후 네 시에 온다면

난 세 시부터 행복할 거야

네가 오후 네 시에 온다면

난 세 시부터 행복할 거야

네가 오후 네 시에 온다면

난 세 시부터 행복할 거야

이렇게! 세로획들끼리, 가로획들끼리 같은 각도로 쓰는 게 제일 중요해요.

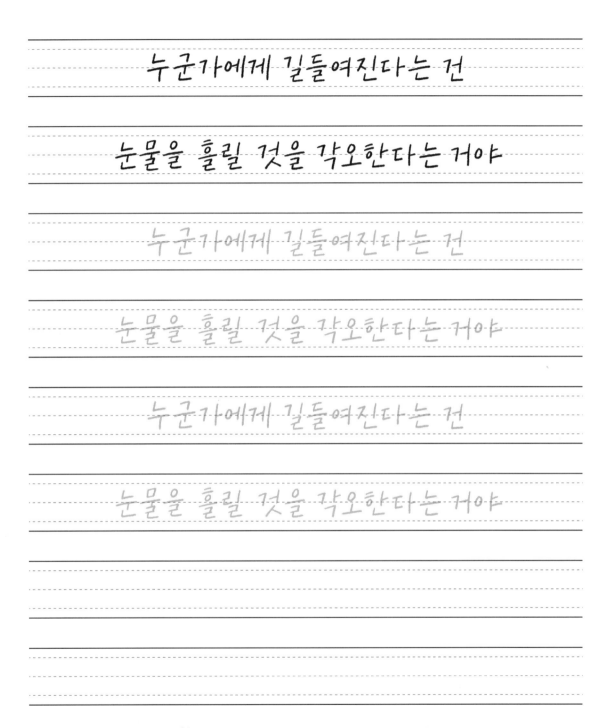

누군가에게 길들여진다는 건

눈물을 흘릴 것을 각오한다는 거야

누군가에게 길들여진다는 건

눈물을 흘릴 것을 각오한다는 거야

누군가에게 길들여진다는 건

눈물을 흘릴 것을 각오한다는 거야

이렇게! 받침의 가로획을 길게 써야 글자가 기울어 보이지 않아요.

사막이 아름다운 건 어딘가에

오아시스를 감추고 있기 때문이야

사막이 아름다운 건 어딘가에

오아시스를 감추고 있기 때문이야

사막이 아름다운 건 어딘가에

오아시스를 감추고 있기 때문이야

(『어린 왕자』(인디고, 2015) 중)

장미꽃이 그렇게 소중해진 건

네가 장미꽃에 공들인 시간 때문이야

장미꽃이 그렇게 소중해진 건

네가 장미꽃에 공들인 시간 때문이야

장미꽃이 그렇게 소중해진 건

네가 장미꽃에 공들인 시간 때문이야

내가 좋아하는 사람이 나를

좋아해주는 것은 기적이야

내가 좋아하는 사람이 나를

좋아해주는 것은 기적이야

내가 좋아하는 사람이 나를

좋아해주는 것은 기적이야

어른들은 누구나 어린이였어

하지만 그것을 기억하는 어른은 별로 없지

어른들은 누구나 어린이였어

하지만 그것을 기억하는 어른은 별로 없지

어른들은 누구나 어린이였어

하지만 그것을 기억하는 어른은 별로 없지

중요한 것은 눈에 보이지 않아

마음으로 봐야 해

중요한 것은 눈에 보이지 않아

마음으로 봐야 해

중요한 것은 눈에 보이지 않아

마음으로 봐야 해

세상에서 가장 어려운 것은

사람의 마음을 얻는 일이지

세상에서 가장 어려운 것은

사람의 마음을 얻는 일이지

세상에서 가장 어려운 것은

사람의 마음을 얻는 일이지

내가 만약
달이 된다면
지금 그 사람의
창가에도
아마 몇 줄기는
내려지겠지
일지

내려지겠지

아마 몇 줄기는

창가에도

지금 그 사람의

달이 된다면

내가 만약

내려지겠지

아마 몇 줄기는

창가에도

지금 그 사람의

달이 된다면

내가 만약

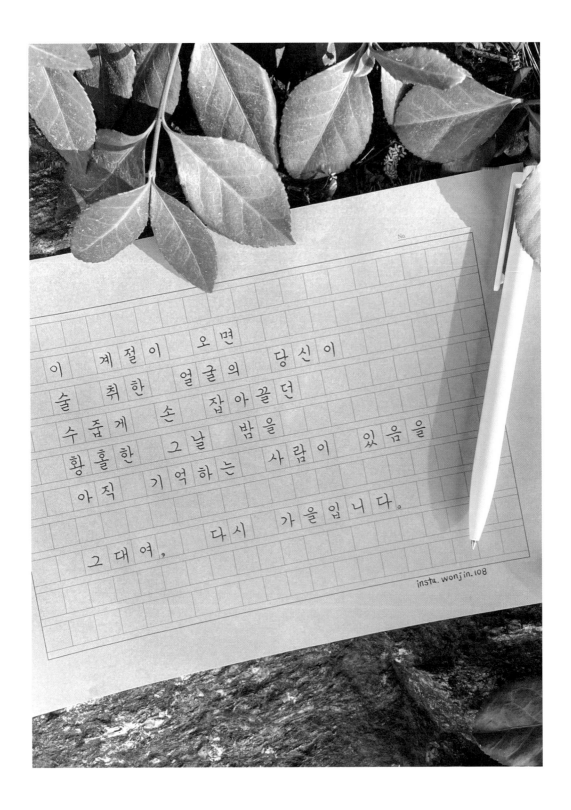

이 계절이 오면
술 취한 얼굴의 당신이
수줍게 손 잡아끌던
황홀한 그 날 밤을
아직 기억하는 사람이 있음을

그대여, 다시 가을입니다.

insta. wonjin. 108

(© 엄간지 @thelifeis3030)

이 계절이 오면

술 취한 얼굴의 당신이

수줍게 손 잡아끌던

황홀한 그 날 밤을

아직 기억하는 사람이 있음을

그대여, 다시 가을입니다.

이 계절이 오면

술 취한 얼굴의 당신이

수줍게 손 잡아끌던

황홀한 그 날 밤을

아직 기억하는 사람이 있음을

그대여, 다시 가을입니다.

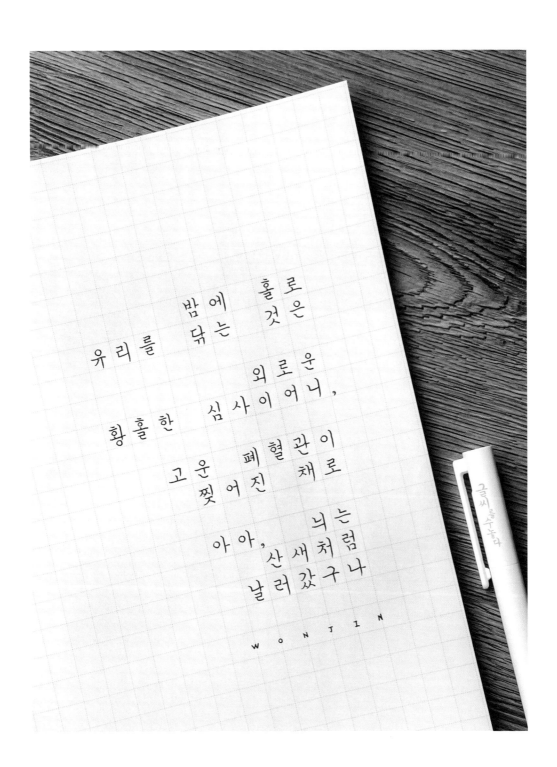

홀로

것은

밤에

닦는

유리를

외로운

심사이어니,

황홀한

폐혈관이

고운

채로

찢어진

늬는

아아, 산새처럼

날러갔구나

W O N J I N

밤에　　　　홀로
유리를　　닦는　것은

　　　　　　　외로운
황홀한　심사이어니,

　고운　폐혈관이
　찢어진　채로

　아아,　　늬는
　　　산새처럼
　날러갔구나

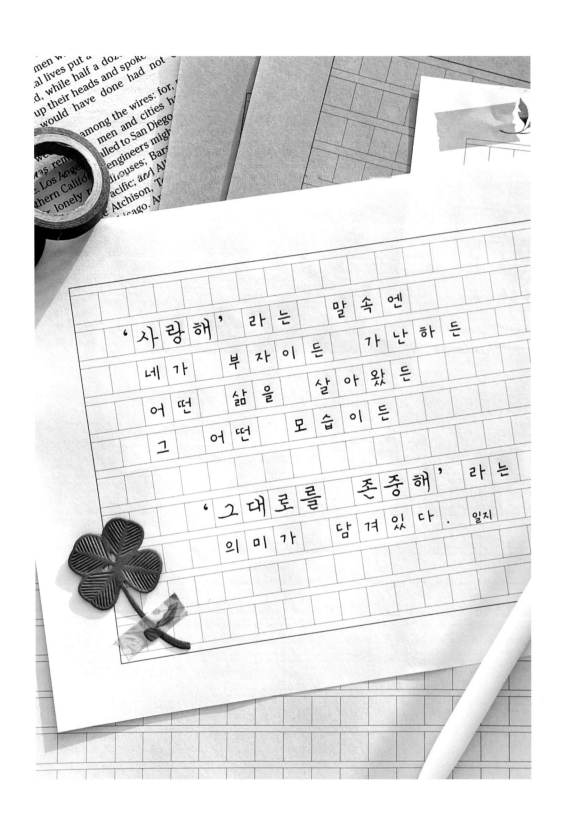

'사랑해' 라는 말 속엔
네가 부자이든 가난하든
어떤 삶을 살아왔든
그 어떤 모습이든

'그대로를 존중해' 라는
의미가 담겨 있다. 일지

(© 내성적인 작가 @rightwriter)

'사랑해'라는 말속엔
네가 부자이든 가난하든
어떤 삶을 살아왔든
그 어떤 모습이든

'그대로를 존중해'라는
의미가 담겨있다.

'사랑해'라는 말속엔
네가 부자이든 가난하든
어떤 삶을 살아왔든
그 어떤 모습이든

'그대로를 존중해'라는
의미가 담겨있다.

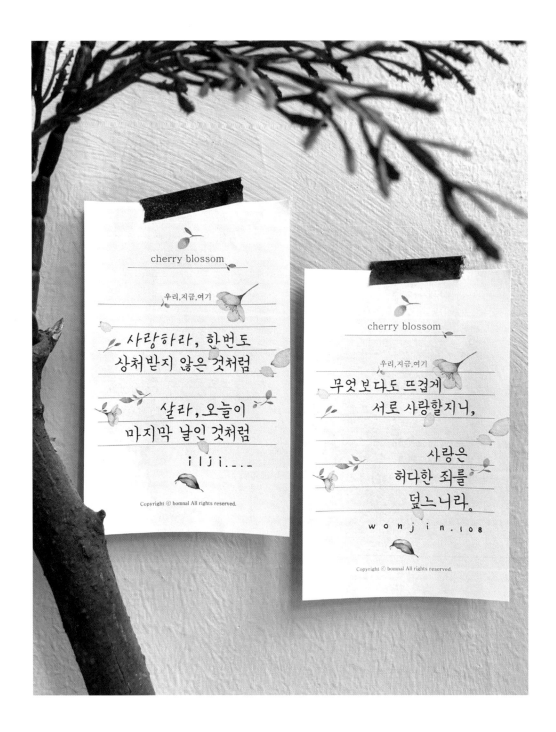

cherry blossom

우리,지금,여기

사랑하라, 한번도
상처받지 않은 것처럼

살라, 오늘이
마지막 날인 것처럼

ilji....

Copyright © bomnal All rights reserved.

cherry blossom

우리,지금,여기

무엇보다도 뜨겁게
서로 사랑할지니,

사랑은
허다한 죄를
덮느니라.

wonjin.108

Copyright © bomnal All rights reserved.

사랑하라, 한 번도
상처받지 않은 것처럼

살라, 오늘이
마지막 날인 것처럼

무엇보다도 뜨겁게
서로 사랑할지니,

사랑은
허다한 죄를
덮느니라.

사랑하라, 한 번도
상처받지 않은 것처럼

살라, 오늘이
마지막 날인 것처럼

무엇보다도 뜨겁게
서로 사랑할지니,

사랑은
허다한 죄를
덮느니라.

사랑하라, 한 번도
상처받지 않은 것처럼

살라, 오늘이
마지막 날인 것처럼

무엇보다도 뜨겁게
서로 사랑할지니,

사랑은
허다한 죄를
덮느니라.

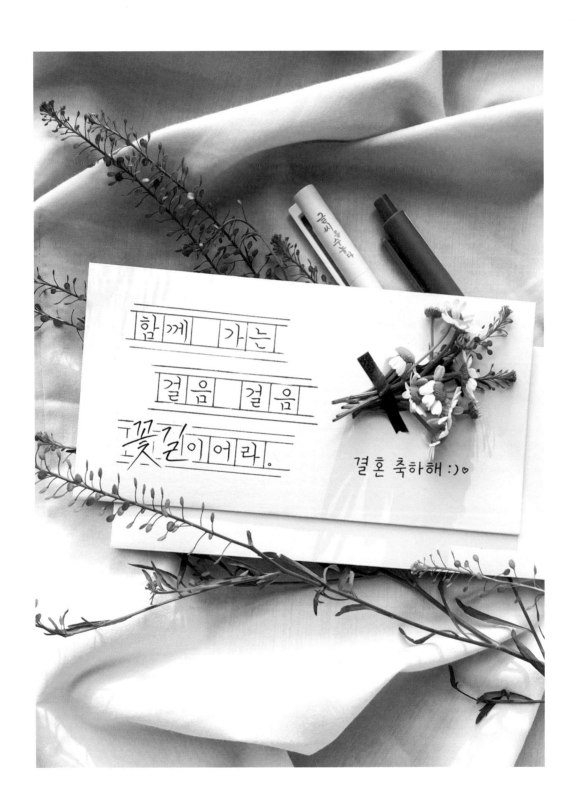

함께 가는
걸음 걸음
꽃길이어라.

결혼 축하해 :)♡

함께 가는

걸음 걸음

꽃길이어라.

결혼 축하해:)♡

함께 가는

걸음 걸음

꽃길이어라.

결혼 축하해:)♡

함께 가는

걸음 걸음

꽃길이어라.

결혼 축하해:)♡

혼자 글씨를 쓸 때, 올바르게 쓰고 있는지 확인할 수 있도록 일지체로 한글 빈출자 222자를 정리했습니다. 빈출자에 없는 글자는 비슷한 구성의 빈출자를 찾아서 참고한 다음 바꿀 글자만 바꿔서 쓰면 됩니다. '견'을 쓰고 싶다면 '경'을 찾아 확인한 다음 받침을 ㄴ으로 바꿔 쓰면 됩니다!

❶ ㄱ, ㄲ

가 가 가 가	각 각 각 각
간 간 간 간	갈 갈 갈 갈
감 감 감 감	강 강 강 강
개 개 개 개	거 거 거 거
격 격 격 격	것 것 것 것
게 게 게 게	결 결 결 결
경 경 경 경	계 계 계 계
고 고 고 고	공 공 공 공
과 과 과 과	관 관 관 관
교 교 교 교	구 구 구 구

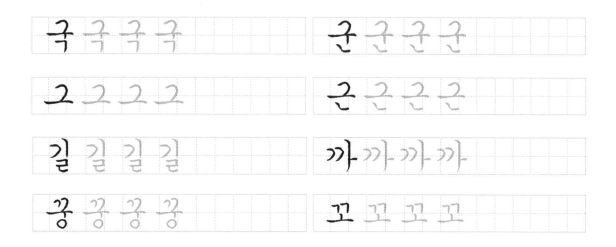

국 국 국 국 군 군 군 군

그 그 그 그 근 근 근 근

길 길 길 길 까 까 까 까

꿍 꿍 꿍 꿍 꼬 꼬 꼬 꼬

❷ ㄴ

나 나 나 나 난 난 난 난

남 남 남 남 내 내 내 내

너 너 너 너 년 년 년 년

노 노 노 노 농 농 농 농

는 는 는 는 늘 늘 늘 늘

니 니 니 니

❸ ㄷ, ㄸ

다 다 다 다 단 단 단 단

당 당 당 당 대 대 대 대

데 데 데 데　　　　　　　도 도 도 도

동 동 동 동　　　　　　　되 되 되 되

된 된 된 된　　　　　　　두 두 두 두

드 드 드 드　　　　　　　들 들 들 들

디 디 디 디　　　　　　　따 따 따 따

딸 딸 딸 딸　　　　　　　때 때 때 때

떡 떡 떡 떡　　　　　　　또 또 또 또

❹ ㄹ

라 라 라 라　　　　　　　란 란 란 란

람 람 람 람　　　　　　　러 러 러 러

레 레 레 레　　　　　　　려 려 려 려

력 력 력 력　　　　　　　련 련 련 련

로 로 로 로　　　　　　　료 료 료 료

르 르 르 르 른 른 른 른

를 를 를 를 름 름 름 름

리 리 리 리 린 린 린 린

❺ ㅁ

마 마 마 마 만 만 만 만

말 말 말 말 며 며 며 며

면 면 면 면 명 명 명 명

모 모 모 모 무 무 무 무

문 문 문 문 물 물 물 물

미 미 미 미 민 민 민 민

밎 밎 밎 밎

❻ ㅂ, ㅃ

바 바 바 바 밭 밭 밭 밭

방 방 방 방　　　배 배 배 배

법 법 법 법　　　병 병 병 병

보 보 보 보　　　본 본 본 본

부 부 부 부　　　분 분 분 분

불 불 불 불　　　비 비 비 비

뿌 뿌 뿌 뿌

❼ ㅅ, ㅆ

사 사 사 사　　　산 산 산 산

상 상 상 상　　　새 새 새 새

생 생 생 생　　　서 서 서 서

선 선 선 선　　　성 성 성 성

세 세 세 세　　　소 소 소 소

속 속 속 속　　　수 수 수 수

스 스 스 스 　 　 습 습 습 습

시 시 시 시 　 　 식 식 식 식

신 신 신 신 　 　 실 실 실 실

심 심 심 심 　 　 씨 씨 씨 씨

❽ ㅇ

아 아 아 아 　 　 안 안 안 안

알 알 알 알 　 　 야 야 야 야

양 양 양 양 　 　 어 어 어 어

업 업 업 업 　 　 었 었 었 었

에 에 에 에 　 　 여 여 여 여

역 역 역 역 　 　 연 연 연 연

였 였 였 였 　 　 영 영 영 영

예 예 예 예 　 　 오 오 오 오

와 와 와 와 요 요 요 요

용 용 용 용 우 우 우 우

운 운 운 운 울 울 울 울

원 원 원 원 위 위 위 위

유 유 유 유 육 육 육 육

으 으 으 으 은 은 은 은

을 을 을 을 음 음 음 음

의 의 의 의 이 이 이 이

인 인 인 인 일 일 일 일

임 임 임 임 있 있 있 있

❾ ㅈ, ㅉ

자 자 자 자 작 작 작 작

잘 잘 잘 잘 장 장 장 장

적 적 적 적	전 전 전 전
절 절 절 절	점 점 점 점
정 정 정 정	제 제 제 제
조 조 조 조	종 종 종 종
주 주 주 주	중 중 중 중
증 증 증 증	지 지 지 지
직 직 직 직	질 질 질 질
집 집 집 집	짜 짜 짜 짜

❿ ㅊ

찰 찰 찰 찰	책 책 책 책
체 체 체 체	초 초 초 초
추 추 추 추	치 치 치 치

⑪ ㅋ

카 카 카 카 　　　　　 크 ㅋ ㅋ ㅋ

⑫ ㅌ

타 타 타 타 　　　　　 태 태 태 태

터 터 터 터 　　　　　 토 토 토 토

톡 톡 톡 톡 　　　　　 특 특 특 특

트 트 트 트

⑬ ㅍ

파 파 파 파 　　　　　 포 포 포 포

피 피 피 피

⑭ ㅎ

하 하 하 하 　　　　　 학 학 학 학

한 한 한 한 　　　　　 합 합 합 합

할 할 할 할 　　　　　 해 해 해 해

향 향 향 향　　　험 험 험 험

현 현 현 현　　　형 형 형 형

호 호 호 호　　　화 화 화 화

환 환 환 환　　　활 활 활 활

회 회 회 회　　　후 후 후 후

⓯ 그 외 겹받침

값 값 값 값　　　곬 곬 곬 곬

많 많 많 많　　　몫 몫 몫 몫

밟 밟 밟 밟　　　삶 삶 삶 삶

앉 앉 앉 앉　　　않 않 않 않

앓 앓 앓 앓　　　없 없 없 없

읊 읊 읊 읊　　　읽 읽 읽 읽

핥 핥 핥 핥

안녕하세요. 일지 박소연입니다. 끝까지 달려오신 여러분, 정말 고생하셨어요! 서예를 전공하고 문방사우와 함께한 지도 벌써 20년이 되어 가네요. 지금도 여전히 글씨와 함께한다는 사실이 정말 기쁩니다. 모두 손글씨에 관심을 가져 주신 여러분 덕분이에요.

글씨를 바꾸는 것은 시간이 드는 일인 만큼 어렵고 힘들죠. 하지만 글씨 연습 시간을 오롯이 나만을 위해 집중하는 시간으로 생각하면 어떨까요? 저는 감정이 요동칠 때, 글씨를 쓰다 보면 복잡한 마음이 잔잔해져요. 여러분노 마음이 지치는 날에는 『모든 순간을 빛내는 손글씨 레슨』을 쓰며 오롯이 스스로에게 집중하는 시간을 가져 보세요. 여러분에게도 글씨의 선한 영향들이 닿기를 바랍니다!

안녕하세요, 글씨 쓰는 원진이 최원진입니다. 5개월 전, 저는 직장을 그만두고 글씨 사업에 본격적으로 뛰어들었습니다. 글씨를 본업으로 삼은 순간부터 '서여기인(書如其人)'이라는 말 그대로 글씨가 곧 제 자신이 되었습니다. 그만큼 글씨는 저에게 뜻하는 바가 큽니다.

글씨를 잘 쓰고 싶어 하는 분들을 위해 지루하지 않고 재미있는 글씨 생활을 선물하고 싶습니다. 그런 의미에서 저희 노하우를 집대성하여 제작한 『모든 순간을 빛내는 손글씨 레슨』을 선보이게 되어 영광이라고 생각합니다. 새롭게 도약할 수 있도록 해 준 글씨를 수놓다 팬 분들에게 진심으로 감사의 말씀을 드립니다.